介于手绘 主编 王鑫 著

水彩花草技法基础教程

江苏凤凰科学技术出版社 · 南京

图书在版编目（CIP）数据

水彩花草技法基础教程 / 介于手绘主编；王鑫著
. — 南京：江苏凤凰科学技术出版社，2024.7
ISBN 978-7-5713-4269-2

Ⅰ.①水… Ⅱ.①介… ②王… Ⅲ.①水彩画—花卉
画—绘画技法—教材 Ⅳ.①J215

中国国家版本馆CIP数据核字(2024)第030253号

水彩花草技法基础教程

主　　　编	介于手绘
著　　　者	王　鑫
责 任 编 辑	祝　萍
责 任 校 对	仲　敏
责 任 监 制	方　晨

出 版 发 行	江苏凤凰科学技术出版社
出版社地址	南京市湖南路1号A楼，邮编：210009
出版社网址	http://www.pspress.cn
印　　　刷	文畅阁印刷有限公司

开　　　本	718 mm × 1 000 mm　1/16
印　　　张	9.5
字　　　数	133 000
版　　　次	2024年7月第1版
印　　　次	2024年7月第1次印刷

标 准 书 号	ISBN 978-7-5713-4269-2
定　　　价	45.00元

图书如有印装质量问题，可随时向我社印务部调换。

前 言

　　我喜欢画画，画画对我来说是一种享受。画画无关身份地位，无关权势金钱，不管你日理万机还是闲暇无事，不管你心情如何，当你手执画笔一笔一笔、一条线一条线勾勒心中所想时，画画便是一件乐趣无穷的事情。然后静静地畅游在艺术的海洋里，能让你变得更加从容、更加优雅、更加有气质。

　　本书是一本关于水彩花草的绘画教程，描绘了众多美丽的花草，还有一些用花草组合进行创作的案例，同时介绍了水彩的基础知识以及详细的作画步骤。花草富有生命力且人人喜爱，它的生命力会感染你并传达到你的画中，从花草开始练习绘画也是比较简单和方便的学习画画的途径。

　　学习画画是一件既优雅又痛苦的事情，需要你富有耐心和恒心，但这也是一个在不断解决问题中精进自己的过程。希望你可以慢慢体会、享受画画带给你的变化和意义！

<div align="right">王　鑫</div>

色 卡

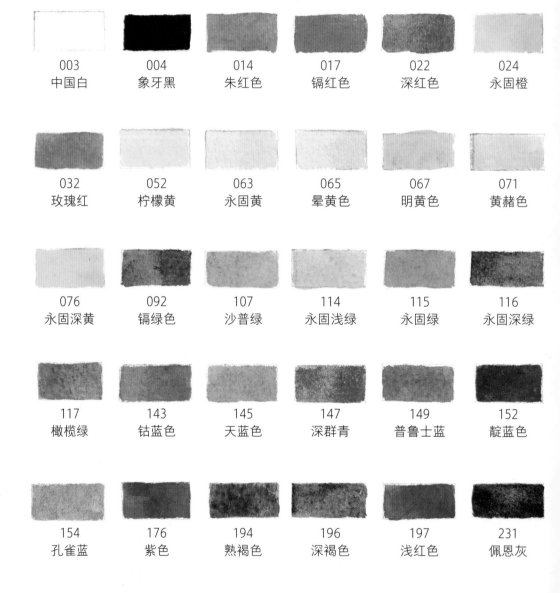

003	004	014	017	022	024
中国白	象牙黑	朱红色	镉红色	深红色	永固橙

032	052	063	065	067	071
玫瑰红	柠檬黄	永固黄	晕黄色	明黄色	黄赭色

076	092	107	114	115	116
永固深黄	镉绿色	沙普绿	永固浅绿	永固绿	永固深绿

117	143	145	147	149	152
橄榄绿	钴蓝色	天蓝色	深群青	普鲁士蓝	靛蓝色

154	176	194	196	197	231
孔雀蓝	紫色	熟褐色	深褐色	浅红色	佩恩灰

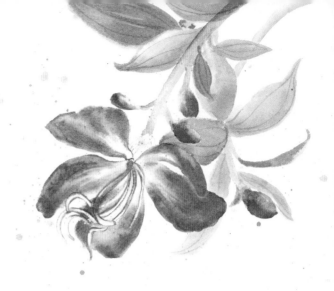

·目录·
CONTENTS

初识水彩画

琪花瑶草

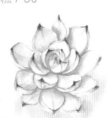

第一章

初识水彩画

什么是水彩画

　　水彩画是人类古老的绘画之一，其历史源远流长。那么，到底什么是水彩画呢？

　　水彩是指"用水调剂水溶性颜料，在吸水性能、黏着性适宜的纸张、画布等媒材上作画，强调水色特有的透明、流动、湿润、渗融、沉淀肌理的艺术效果，表现出一种简洁明快、水色淋漓、奔放流畅、浑然天成的艺术美感"。在这段话中，相信你既能看到水彩画的材料、技法，也能感受到水彩画艺术语言的特点。

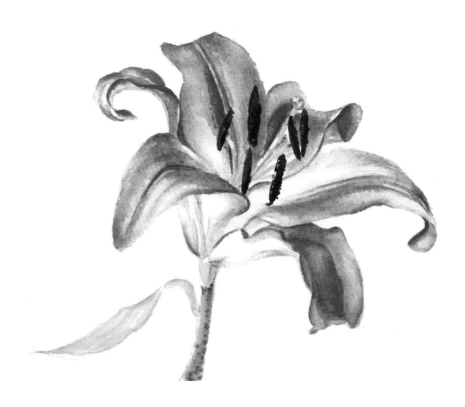

　　水、色、时间是水彩画表现的三大重要因素，其中水是水彩画表现的灵魂。对水的运用，能使水彩画具有空灵感、洒脱感和肌理感。另外，水彩画的工具轻巧，携带方便，使得创作灵活机动，既可以画小尺幅作品，也可以画大尺幅作品。接下来让我们了解一下水彩画都有哪些工具吧！

水彩画的工具

◎水彩纸

水彩画所用纸的主要原料是上好的纯亚麻和棉纱。纸张颜色要洁白，纸越白，画面还原颜色的能力就越强，色彩也越鲜明。而纸质要粗厚坚实，使得被水浸泡后纸面仍平整，经得起湿画法的刷擦、皴洗等，不易起毛。

水彩纸的特性主要表现在纹理、克重和材质上。

按照纹理分，可以分为细纹纸、粗纹纸、中粗纹纸。细纹纸的表面比较光滑，涂色时色彩均匀细腻，容易刻画出细节，易吸水，画面干得快；粗纹纸的表面呈细微均匀的凹凸状，涂色时偶尔会产生白色斑点，画风粗犷，画面色彩的亮度和透明感比较好；中粗纹纸兼具两者的优点，同时具备一定的洗色修改能力，也具有足够的细节表现力。细纹纸和中粗纹纸一般是初学者的首选用纸，也是画家的常用纸。

按照克重分，一般300克以上为厚纸。厚纸遇水不易变形卷曲，蓄水能力和柔韧性强，擦涂时不易损坏。一般作画常使用300克的水彩纸。

按照材质分，主要分为棉浆纸和木浆纸。棉浆纸质地温润，涂色时色彩柔和，着色沉稳；木浆纸质地更硬朗，涂色时色彩明快，能出现更多不同的表现效果，但对色彩的吸附力较弱，颜料容易浮于纸面，不易多层上色。

宝虹300克棉浆细纹水彩纸

获多福300克棉浆细纹水彩纸

阿诗300克棉浆细纹水彩纸

依次为宝虹、获多福、阿诗水彩纸的颜色对比

水彩纸的品牌有很多种，本书所使用的水彩纸为获多福 300 克棉浆细纹水彩纸，纸张颜色虽微微泛黄，但不影响显色，纸张的柔韧性和承载力都很好，价格比较亲民。另外再介绍两款纸：一是价格比较昂贵的法国阿诗 300 克棉浆细纹水彩纸，这是一款能够适用任何水彩技法的纸；二是性价比较高的国产品牌宝虹 300 克棉浆细纹水彩纸，一般的绘画技法都能够适用，是练习绘画不错的选择。

豹子花　　　　　　　　　　　　郁金香

　　上图是用阿诗 300 克棉浆细纹水彩纸所画，纸张洁白，显色丰满，能适应各种技法的使用，是很稳定优秀的纸张。

　　上图是用宝虹 300 克棉浆细纹水彩纸所画，显色非常好，叠色之后也看不出明显的水痕，重彩或淡彩都可以适用。

◎水彩画笔

水彩画用笔种类很多，常按笔毛的材质和笔头的形状进行分类。

按照笔毛的材质可以分为以下几种：

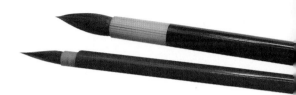

狼毫毛笔： 用黄鼠狼尾毛制作而成，宜书宜画。画笔从画纸上提起后，笔尖仍然保持弯曲状，说明其有弹性，但弹性不是很好。

松鼠毛笔： 吸水性极佳，能均匀地吸附大量颜料，使色彩饱和鲜艳。画笔从画纸上提起后，笔尖会稍微恢复一些，说明其弹性适中。

尼龙毛笔： 用尼龙毛制作而成，毛质柔韧，但是蓄水能力弱。画笔从画纸上提起后，笔尖会立刻恢复到原始状态，说明其弹性较好。

按照笔头的形状可以分为以下几种：

平头毛笔： 笔头整齐，笔触规整，容易画出块面感，竖向用笔也可以画出很细的线条。一般用于画一些轮廓规整清晰的形状或晕染背景。

圆头毛笔： 笔头柔和圆润，没有明显的棱角，画出来的笔触也是比较圆滑的。圆头毛笔容易控制，运用广泛，各种画法都可以使用。

5

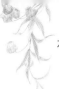

◎水彩颜料

颜料是水彩绘画中最重要的材料，那么该如何选择呢？要选择色粒细腻、易溶于水、透明度大、有足够浓度且含粉少的颜料。下面给大家介绍本书所用的颜料以及其他几款颜料。

水彩颜料的分类

固体水彩颜料　　　　管装水彩颜料

市场上出售较多的水彩颜料一般分为固体水彩颜料和管装水彩颜料两种。固体水彩颜料颜色浓郁、便携易带、好保存，存放时间较久；管装水彩颜料色彩艳丽，存放时间太久会流胶，盖子不易拧开，一次性取用量较大。

本书所用的颜料为固体水彩颜料。下面就给大家推荐三种比较好的固体水彩颜料：

温莎牛顿艺术家固体水彩 24 色 ——这款颜料在各个方面都有着稳定、出色的性能。特点是色相明艳，色质细腻，无颗粒感，透明度高，混色均匀，不浑浊发灰，扩散性和显色性都非常好。

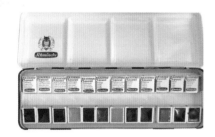

史明克学院级固体水彩 24 色 ——此款颜料是铁盒装，盒盖可以作为调色盘使用。特点是色彩沉稳，饱和度高，清透鲜艳，但价格较贵。

樱花泰伦斯固体水彩颜料 30 色——这款颜料为颜料、画笔、调色盘、海绵一体化设计的盒装，携带方便。特点是色彩鲜艳亮丽，调色盘可以移动。也是本书所用的颜料，推荐大家使用。

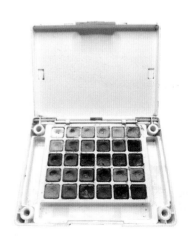

水彩颜料的特性

水彩颜料的原料主要从动物、植物、矿物等各种物质中提取而成，但也有化学合成的。颜料中含有胶质和甘油，能附着画面且具有滋润感。水彩颜料有以下特性：

透明

水彩颜料分为透明、半透明、不透明三类。同一盒颜料中就具备这三种透明度的颜料，透明的颜料有柠檬黄、孔雀蓝、沙普绿、朱红色等；半透明的颜料有晕黄色、镉红色、永固绿等；不透明的颜料有永固黄、深群青、钴蓝色、深红色等。了解这些颜色的性能，作画时就能够预设水彩叠盖后的效果，例如透明色可以叠加适宜多层画法，反之使用不透明色就要小心。

流动

利用水往低处流的特性，将画板放成一定斜度，让颜料流淌并在水的作用下产生运动感。

沉淀

深群青、钴蓝色、象牙黑、永固黄、深红色和熟褐色等一些矿物质为主要成分的水彩颜料容易被水分解出现沉淀现象，形成一种特殊的肌理效果。加大水量调和，沉淀效果更明显。同时，这些易沉淀的颜料透明度不够，叠加过多会显得脏，绘画时要注意水量的把握。

◎水彩画板

画板是绘画时用来垫画纸的平板，一般选用周边大于画纸 2 厘米的木质画板。将水彩纸粘贴在画板上，这样作画时纸张不易卷曲变形，同时可以将画板与水平面的夹角调整到 45°～60°，方便控制水分不使其过分流淌，也利于长时间作画。画板可以根据画纸的尺寸大小进行选择，一般有 8 开、4 开、2 开。

市面上除了木制画板，还有亚克力、树脂等材质的画板，具有防水功能。本书使用的是马利牌 8 开木制画板。

马利牌8开木制画板

◎其他辅助工具

在水彩作画之前还要准备好以下辅助工具，方便我们更好地工作。

橡皮——可以根据水彩纸的特点和画面效果要求，选择质地比较软的 4B 橡皮擦拭。

留白胶——即在水彩作画时起到遮盖留白的作用。此款留白胶使用方便，只需要蘸取适量的留白胶涂抹在需要遮盖的地方即可。

美纹胶——小幅作品用它来将水彩纸固定在画板上，是非常方便的方法。用法为将水彩纸平放于画板上，从左侧开始依次给水彩纸的边缘贴上美纹胶。

笔帘——目的是为了保护好各类画笔。一般由竹片制成，比较通风，可以使毛笔很快干爽，不发霉。

2B 铅笔——为保护纸面纹理，通常选择 2B 铅笔起稿，这样铅笔不会在纸面上留下过多痕迹，在修改画面或用橡皮擦拭铅笔痕迹时，也不会伤及纸面纹理。

美工刀——用来将水彩纸裁出不同的大小。克数高的水彩纸质地柔韧厚实，使用美工刀可以轻松地剪裁纸张。

两只涮笔筒——一只清洗画笔，另一只稀释颜料。过于浑浊的水应及时更换，以保持笔的洁净和色彩的纯洁度。

吸水布（旧棉布、旧毛巾、卫生纸）——可以吸去笔上多余水分，抹去画笔上残留的颜色，也可以用于清洗画面。

电吹风——可以迅速吹干画面或固定某种偶然的效果。

色彩的基本知识

◎ 色彩的分类

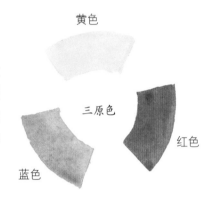

人类对色彩的感知同人类的历史一样悠久，大自然用绚丽多姿的色彩带给人类美的体验，人类则用色彩来表达他们对美的感受。色彩现象源自光的存在，自然界的色彩缤纷多姿，我们可以从色彩学的角度将其分为三原色、间色和复色三种。

三原色

三原色指三种最基本的颜色，是用其他任何颜色都无法调配出来的颜色，即红色、黄色、蓝色三种颜色。从理论上讲，其他所有的颜色都可以用三原色调配出来，但在实际作画过程中，只用红色、黄色、蓝色三种颜色是不够的。人为调色的过程中有些颜色纯度会降低，影响作品效果，还有一些颜色调配复杂，可能会调色不准确。因此，颜料商的出现解决了这些问题，他们制作的品种齐全的颜料为我们作画提供了方便。

间色

间色是由两种原色调和而成，我们也可以叫它第二次色。标准的间色也只有三种，即橙色（红色＋黄色）、绿色（黄色＋蓝色）、紫色（红色＋蓝色）。

复色

复色又叫三次色。复色是由三原色混合而成的，如由两种间色等量混合即可得到复色。复色色彩丰富多变，按照不同比例将色彩混合可以呈现千差万别的复色。

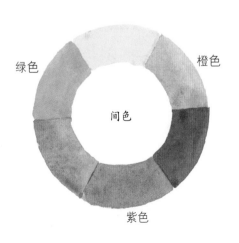

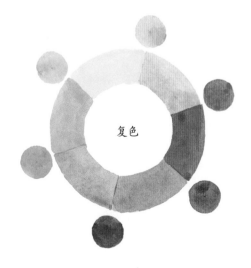

◎色环与色立体

色彩可以通过色环或色立体系统化展示。色环或色立体是图形化的国际通用标色方法，通过它们不仅可以一目了然地观察和了解并分析色彩，还可以系统地了解色彩变化的规律，根据绘画需求选择使用并搭配色彩。

◎色彩的属性

色彩包括三种属性，即色相、明度和纯度。色彩的三种属性是界定色彩感官识别的基础。

色相

在色彩的三种属性中，色相被用来区分颜色。根据光的不同频率，色彩具有红色、黄色或绿色等性质，这就是色相。黑白没有色相，为中性。

明度

明度是指色彩的明暗程度。在色彩的三种属性中，明度是不依赖于其他性质的单独存在。物体表面的光反射率越高，对视觉的刺激程度就越大，即物体显得越亮，此颜色的明度就越高。在有彩色中，明度最高的颜色是黄色，处于光谱的中心位置；明度最低的颜色是紫色，处于光谱的边缘。在无彩色中，明度最高的颜色是白色；明度最低的颜色是黑色。

纯度

纯度又称彩度或饱和度，是指有彩色中各种色彩的鲜艳程度。人的眼睛所能辨别的有单色光特征的色彩都具有一定的纯度。不同色相的色彩不仅明度不相同，纯度也不相同。比如在颜料中，红色纯度最高，橙色、黄色、紫色等纯度较高,蓝色、绿色纯度最低。

◎色彩的对比

通过色环上的次序，我们可以看到色彩的对比如下：

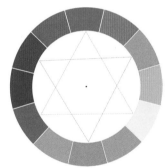

互补色

互补色指在色相环上角度呈180°的两种颜色，比如我们最常说到的三组互补色，红色和绿色、蓝色和橙色、黄色和紫色。

对比色

对比色没有互补色那么严格，指在色相环上角度在120°～180°之间的两种颜色。并且理论上来说，互补色应该也是包含于对比色之内的，比如粉色和绿色就是对比色。

同类色

同类色指色相性质相同，但色度有深浅之分，一般是色相环中15°夹角之内的颜色，比如柠檬黄与中黄色。

邻近色

近似色相较于同类色，在色相环上的角度范围更大一些，一般是在色相环中 60°夹角之内的颜色，也就是说同类色属于近似色。我们可以举一个是近似色但不是同类色的例子，比如柠檬黄与橘黄色。

色调

色调是指色彩外观的基本倾向。在明度、纯度、色相这三种属性中，某种因素起主导作用，我们就称之为某种色调。一个作品虽然用了多种颜色，但总体有一种倾向，是偏蓝色或者偏红色，是偏暖色或者偏冷色等，这种颜色上的倾向就是一幅绘画的色调。通常可以从色相、明度、冷暖、纯度四个方面来定义作品的色调。

根据颜色对人心理的影响，颜色分为暖色、冷色两类色调。色彩的冷暖感觉是人们在长期生活实践中由联想而形成的。红色、橙色、黄色等常使人联想起暖阳和火焰，因此有温暖的感觉，故把此类颜色称为暖色调；绿色、蓝色常使人联想起深邃的森林、阴影处的冰雪，有寒冷的感觉，故把绿色、蓝色等为主的颜色称为冷色调。

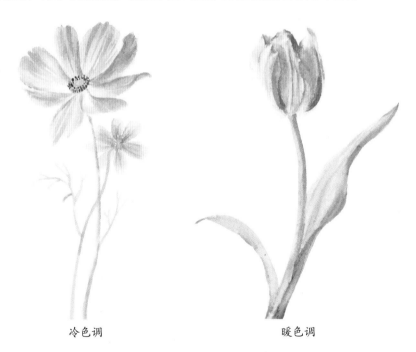

冷色调　　　　　　　　　　　　　　暖色调

色彩调配

在绘画调色中，主要影响色彩的就是上文提到的色相、明度和纯度，它们是相互影响的。而我们就是通过综合调整这三种属性来得到我们所需要的颜色。

色彩由三原色组成，三原色可以组成千变万化的颜色，比如按 1∶1 的调色比例可以调出：红色 + 蓝色 = 紫色；红色 + 黄色 = 橙色；黄色 + 蓝色 = 绿色。

上面的颜色若改变用量就会出现草绿色、翠绿色、中绿色、朱红色、大红色等。

11

水彩画的基本画法

◎水彩的基础上色技法

在了解了基础的色彩知识后，接下来我们学习一些上色技法。

平涂——指笔刷在平放的纸面上平行移动刷色的方法。为了不改变颜料的浓度，用力要均匀，稳定行笔。

叠加——即一层一层地累加颜色的画法。混合叠加时，画面所呈现出的颜色有可能会因为叠加的顺序不同而产生色差，这就需要我们多多尝试，找到自己想要的效果。

混色——指用不同的颜色在画纸上作画,颜色与颜色之间自然融合的新色彩效果。例如我们经常看见的星空、晚霞等色彩丰富的作品就是用混色的方法画成的。

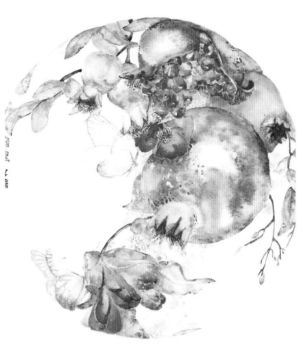

接色——指先画一种颜色,再用另一种颜色衔接上一步颜色的边缘,使得颜色衔接有过渡、有变化。此法既可以用干画法,也可以用湿画法完成。

◎常用的水彩画法

　　水彩画有最基本的三种常用画法：干画法、湿画法和干湿结合画法。对于初学者来说，在学习作画之前还应先训练最基本的技巧，锻炼手感，这样才能一步一步地摸清和掌握水彩的水性特点，从而使画面不失水彩的特色。

　　干画法——是一种多层画法，即每一次上色都必须在前一次的水色干了后才能进行，用一遍遍的透明水色和有限的色彩浓淡重叠起来，不求渗化效果所产生的深浅变化。此法比较容易掌握。干画法可以表现明确的形体结构和丰富的色彩层次，但仍要注意画面要有水渍湿痕，不要过于枯涩。干画法可以用分层涂、接色、罩色等方法进行作画。

　　湿画法——是指在画面湿润的情况下或第一层颜色处于未干的时候，一笔紧接一笔地来铺色和刻画。湿画法在上色时可趁水色淋漓时用较重、较厚、较深的颜色，让画面上的水分来流淌、渐变、冲淡，让画面产生意想不到的、奇趣的、偶发的特殊效果，给作画者以惊喜。但缺点是不易于掌握，因此建议在掌握了基本的水彩特点后，有一定的控制能力时使用此方法。湿画法可以用湿的接色、渐变、叠加等方法进行作画。

干湿结合法——即干画法和湿画法并用，这在实际作画中运用最广泛。想要画一幅好画，很多绘画要素共同作用，其中不能缺乏虚实关系。其中的虚与湿画法相关，实与干画法相关。也就是说，干湿结合的画法能提高画面的丰富性和生动感，增强画面的艺术效果。

再详细介绍两种干湿画法：

晕染法——分为湿画法和干画法。湿画法是利用水将颜料晕开，使颜料在画纸上自然晕开，或用笔尖将颜料晕染开，产生由浅到深、由明到暗变化的画法，没有明确的轮廓和线条。干画法是在干的底色上着色，不求渗化效果，可以比较从容地一遍遍着色，易于掌握。

重叠法——是干画法之一。即在第一遍颜色干后，重复地再加上第二遍、第三遍颜色，由于颜色的多次叠加，可产生明确的笔触趣味。这种技法在时间的控制上可以按部就班地随自己的意向进行，是比较适合初学者学习的技法。

水彩花草素材准备

在准备好所有的绘画工具，了解了常用画法后，接下来就要考虑绘画的素材怎么准备了。下面给大家介绍几种搜集素材的方法。

◎临摹花草素材

选择好的素材临摹能快速提升画画的感觉，所以要临摹优秀艺术家的作品，在临摹中学习和掌握水彩的特点。大家可以在众多优秀的艺术家中选择自己最喜欢的艺术家的作品去临摹。推荐临摹艺术家有日本艺术家永山裕子、美国水彩画家卡拉·布朗、英国水彩画家比利·肖薇尔，等等。

永山裕子的作品

比利·肖薇尔的作品

卡拉·布朗的作品

◎摄影花草素材

　　有了一定的绘画基础后，可以尝试画一些创作类的作品。此时大家可以从各大网站大量浏览花草类素材，以及其他喜爱的、有创意的素材图片，并及时地分类整理保存起来。在有想法时，将这些素材按照自己的创意拆分组合形成新的构图、新的画面。也可以在平时休闲走路时，将遇到的让你感动的花草拍摄下来作为自己绘画的素材。

◎花草写生

　　花草素材的搜集也可以在外出写生中进行。写生不仅可以锻炼我们的观察能力，也可以锻炼我们的归纳取舍能力。在积累了一定量的写生作品后，可以对这些作品进行二次创作，如选择其中一幅作品对其进行环境、色调的更改，以及不同技法的尝试等，使作品呈现出新的面貌，表达你内心的想法。

第二章

琪花瑶草

朱缨花

　　朱缨花（俗称红绒球）叶子颜色亮绿，花朵颜色鲜红又似绒球状，毛茸茸的感觉很可爱，同时又会给人以奔放、豪迈、喜庆之感，具有很好的观赏价值。此花花形简单，初学者比较容易绘制。

所用的颜色

●032 玫瑰红　　●176 紫色　　●194 熟褐色　　○107 沙普绿

绘制步骤

1 先以水为"颜料"，用笔蘸清水涂出花朵主体的圆球状，注意控制水量，水不能太多，涂水的时候也要像上色一样小心，让纸面潮湿即可。在中间加入玫瑰红，用笔尖调整颜料的走势，再在局部加入少量的紫色，使二者颜色自然混合，以此丰富花朵的色彩感。

2 先用清水笔以水画出枝干的样子，接着在枝干处加入紫色。与水融合后会形成淡紫色，再趁湿在枝干的枝头、转角处、结合处加入熟褐色，来混合出枝干的颜色和强调出枝干的坚硬感。

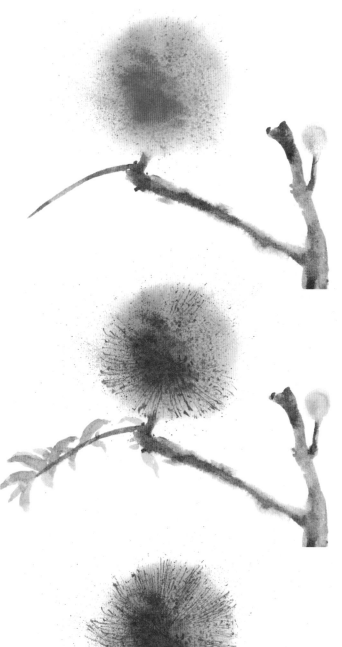

3　用牙刷蘸取玫瑰红，小心地用直尺或笔杆在牙刷毛上拨动，将颜料溅洒于花朵上。

注意：花球中间溅洒的点密集一些，周边溅洒的点疏松一些。

4　待花朵主体半干时，用笔蘸玫瑰红以从中心向四周发散的方式画出一根根花丝。右侧枝干上的果实待紫色加水调和出淡紫色后画出。叶子用沙普绿平涂而出。

注意：画花丝的时候要讲究花丝间的疏密关系，线条画得自由柔和些，由轻到重。

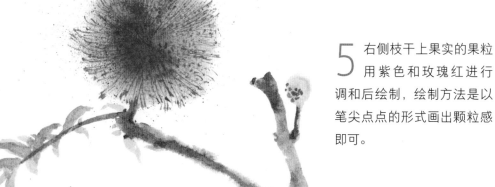

5　右侧枝干上果实的果粒用紫色和玫瑰红进行调和后绘制，绘制方法是以笔尖点点的形式画出颗粒感即可。

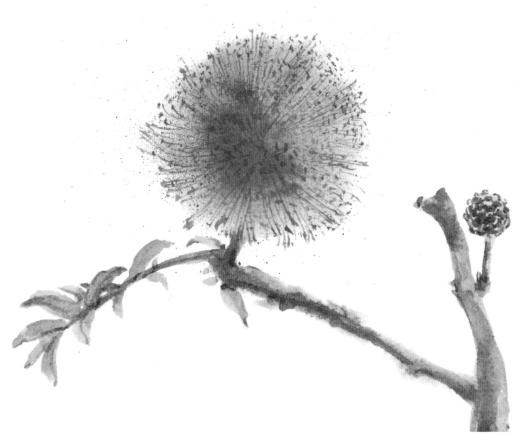

6 塑造右侧枝干上的果实时，用小号狼毫毛笔蘸取步骤2中画枝干调和出的颜色，在颗粒状的果实上以画半圆的形式从上到下勾勒出小颗粒的轮廓，使其颗粒感更突出。最终绘制完成。

绘制要点

　　此幅画绘制时，注意圆球状花朵周边要用水晕染开，不要留硬边，这样可以营造出柔和的、毛茸茸的质感。此画绘制时以湿画法为主，辅以溅洒技法及接色技法。

巴西野牡丹

巴西野牡丹，顾名思义原产于巴西。它可不是野生的牡丹，因为它的植株清秀，花期长，花朵在众多野花中最为绮丽，拥有似牡丹般雍容华贵的姿态，故而得名。它的花语是自然。

所用的颜色

● 032 玫瑰红　● 176 紫色　● 147 深群青　● 114 永固浅绿　● 092 镉绿色

绘制步骤

1 首先用小号狼毫毛笔蘸留白胶勾画出花蕊细细的、弯弯的形态。

2 用少量的水加入紫色按照花瓣的形态一笔一笔绘制，注意花瓣靠近花心处留出细长的留白，在花瓣外边缘处点染深群青，使紫色和深群青自然混合。每片花瓣由于位置不同，呈现在我们眼前的形态也不同，所以要很好地注意各自的形态、大小变化以及朝向和位置。

3 用小号圆头毛笔蘸取玫瑰红，从右到左顺着枝干走势画出枝干，右上部分的颜色深一些，连接花朵处的颜色浅一些。趁湿在靠近花朵处的枝干上接入永固浅绿，向右侧延伸，注意保留枝干边缘处的玫瑰红。用相同的方法画出后面的枝干，颜色比前面的更浅一些，以表明枝干的前后关系与虚实变化。

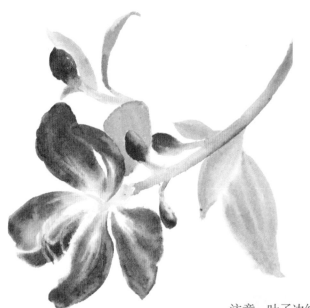

4 因为我们绘画的光源一般都是从上部照射下来的，所以在画花骨朵儿的时候，也要注意下部被遮挡的部分用较深的玫瑰红一笔画出，上部受光的部分用水调和后浅浅地画出，这样花骨朵儿看起来就有立体感和光泽感了。叶子用永固浅绿画出，后面的叶子颜色浅一些，前面的叶子颜色深一些。

注意：叶子边缘和与枝干连接处颜色深一些，其他区域颜色浅一些。

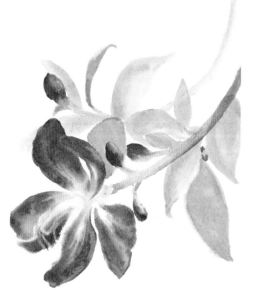

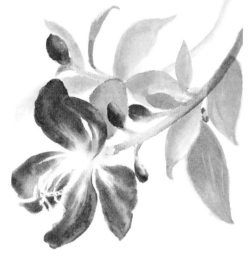

5 加水调和永固浅绿画出后面枝干的走势。其余叶子的绘制要注意叶片之间的互相遮挡关系，叶子互相叠压的地方颜色深一些。

6 用淡一些的镉绿色给叶子进行罩染，以加深前面叶子的颜色。这样可以强调出两根枝条上花朵叶子的前后关系，以突出前面的主体位置。

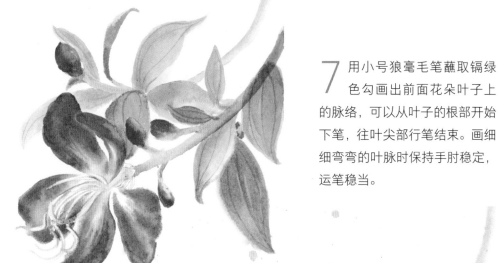

7 用小号狼毫毛笔蘸取镉绿
　色勾画出前面花朵叶子上
的脉络，可以从叶子的根部开始
下笔，往叶尖部行笔结束。画细
细弯弯的叶脉时保持手肘稳定，
运笔稳当。

8 用小号狼毫毛
　笔蘸取玫瑰红
勾画出每一根花蕊
的边缘线。勾线时注
意手要稳，可以用画
叶脉时的方法。用中
号狼毫毛笔蘸取加
水调和后的浅玫瑰
红，然后用手轻轻地
抖动画笔，使颜料自
然滴落在纸面上形
成背景。最终绘制
完成。

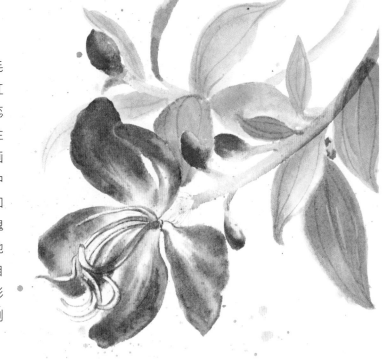

· 绘制要点 ·

　　绘制此幅画时，花蕊部分使用了留白胶。因为有前后两根花枝，所以需注意
前面的花画得实一些，后面的花画得虚一些，以使画面主次关系得当。此画绘制
时以接色法、平涂法为主，辅以叠加（罩染）技法。

爱之蔓

爱之蔓是萝藦科吊灯花属的一种多肉植物，它长着心形的叶子，叶片两两相对，春夏时节呈红褐色。很多人把爱之蔓的心形叶子当成是爱情的标记，其花语是心心相印和爱你一生一世。

所用的颜色

● 197 浅红色　　◐ 032 玫瑰红　　● 176 紫色

绘制步骤

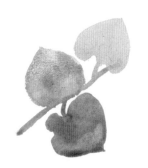

1 从中间最大的叶子开始画，用紫色与水调和后画出枝干上部第一片爱心形叶片，以及小部分枝干。

2 接着用步骤1调和后的紫色平涂出枝干下部的第二片爱心形叶片，注意叶片左上方有一个小缺口。等紫色半干时，再将浅红色叠加在叶片以及枝干上，半干时再叠色可以使颜色互相融合。继续将较多的调和后的紫色与较少的浅红色进行调和，用调和好的颜色平涂出枝干上部的第三片爱心形叶片，叶尖朝向右上方，整体比第一片叶片小一些。

3 用步骤2调和后的浅红色平涂出剩余的爱心形叶片，先平涂出右侧上部的叶片和枝干，再平涂出左侧上部和下部的叶片和枝干。注意左右两侧的叶片要变得越来越小。

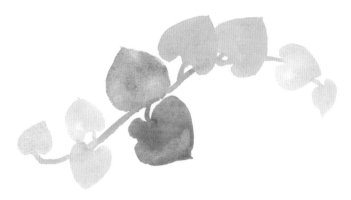

4 将用水调和后的玫瑰
红叠加在刚刚画完
的浅红色叶片上，也是从
右上方靠近中间的叶片开
始平涂。注意水分不要太
多，以免颜料流淌下来。

5 用玫瑰红继续对枝干
右上方的爱心形叶片
进行晕染叠加，叠加的位置
主要在叶片的中间部分，同
时用湿润的笔将颜色往四
周晕开，保留一些叶片边缘
的浅红色底色，这样可以使
叶片看起来颜色更丰富。枝
干中心部分也要叠加一层
玫瑰红，并小心地将颜色晕
染开。

6 等颜色干后，再用较
浓的玫瑰红进行叶片
的颜色叠加，从中间最大
的上下两片叶子开始。叠
加颜色时直接保留出叶脉
的形状留白，留出的底部
浅色便自然地形成浅色叶
脉，此为留白法。

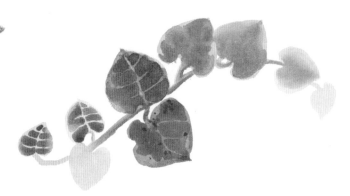

7 用步骤6的方法依次画完玫瑰红的叶片，枝干处用浅于叶片的玫瑰红进行刻画。涂出枝干的下部边缘以及分枝的结合处，保留上部分的底色，营造出枝干的体积感。

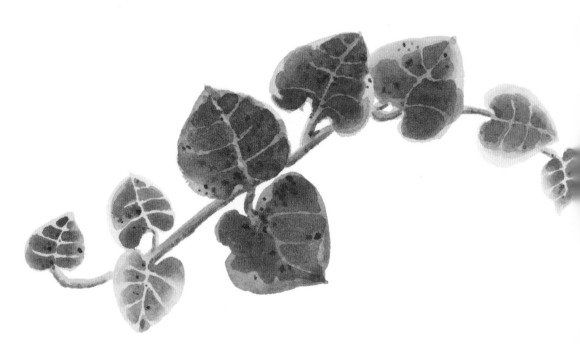

8 将少量的玫瑰红与较多的浅红色进行调和，用调和好的颜色画出剩余的叶子，叶脉依然用留白法画出。用笔尖蘸取浓厚的玫瑰红点出叶片上的斑点，使叶片表现得更生动，枝干上也可以少量的点一些。最终绘制完成。

⌣⌣⌣ 绘制要点 ⌣⌣⌣

　　通过观察了解此画中的花朵整体呈S形，中间的叶子大，往两边叶子越来越小。枝干上方叶子多，下方叶子少。因此绘制时要注意叶子之间的对应关系和大小变化，以及颜色的深浅变化。绘制此画时以平涂法和叠加法为主，辅以留白法。

月季花

　　月季花又叫月月红，被称为花中皇后，属蔷薇科，既有观赏价值，又有药用价值。月季花的花型大，花瓣由内向外展开，呈发散形，香气浓郁。

所用的颜色

○ 052 柠檬黄　　● 032 玫瑰红　　● 176 紫色　　○ 114 永固浅绿　　● 116 永固深绿

绘制步骤

1 先将少量的紫色混合到玫瑰红中画出最前面的花瓣，花瓣边缘的颜色较深、较浓。再用清水笔将颜色向花心处晕染，花心颜色浅，同时在花心处接入稀释后的柠檬黄，用笔尖调整，使它们相交的部分融合。在绘制直立的浅色花瓣时，先用水画出花瓣的形态，再将稀释的玫瑰红画在花瓣边缘，花心处接入稀释后的柠檬黄。

2 继续用稀释的玫瑰红画出其他重叠的直立花瓣，花瓣与花瓣之间要留出空隙，注意控制好水量。浅色花瓣画完后趁颜色未干时，使用深的玫瑰红对花瓣边缘进行局部点染。同时趁颜色未干时，在深色花瓣和浅色花瓣边缘处混入少量稀释的紫色，让它们自然融合。

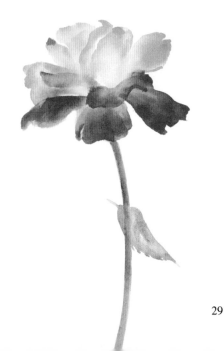

3 花茎用永固深绿画出，趁颜色湿润时在靠近花朵的地方接入玫瑰红，用笔尖调整，使两种颜色自然混色。之后用永固浅绿画出叶子的形态，中间用清水笔稍加晕染，叶子边缘画出细小的锯齿。

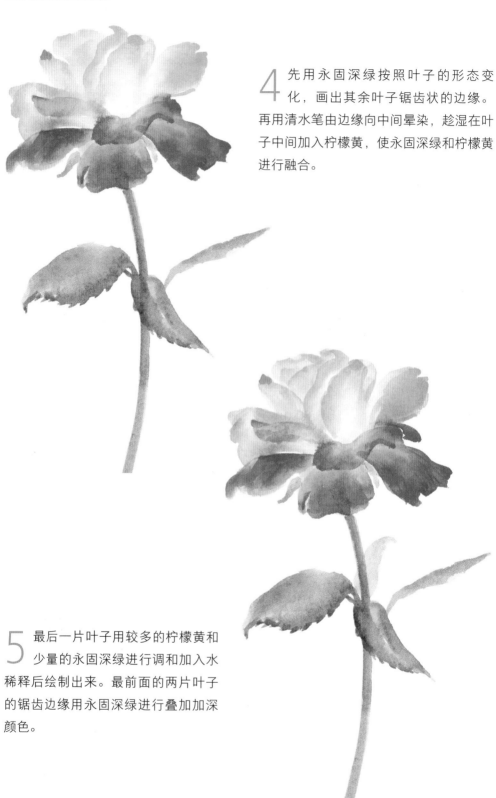

4 先用永固深绿按照叶子的形态变
化，画出其余叶子锯齿状的边缘。
再用清水笔由边缘向中间晕染，趁湿在叶
子中间加入柠檬黄，使永固深绿和柠檬黄
进行融合。

5 最后一片叶子用较多的柠檬黄和
少量的永固深绿进行调和加入水
稀释后绘制出来。最前面的两片叶子
的锯齿边缘用永固深绿进行叠加加深
颜色。

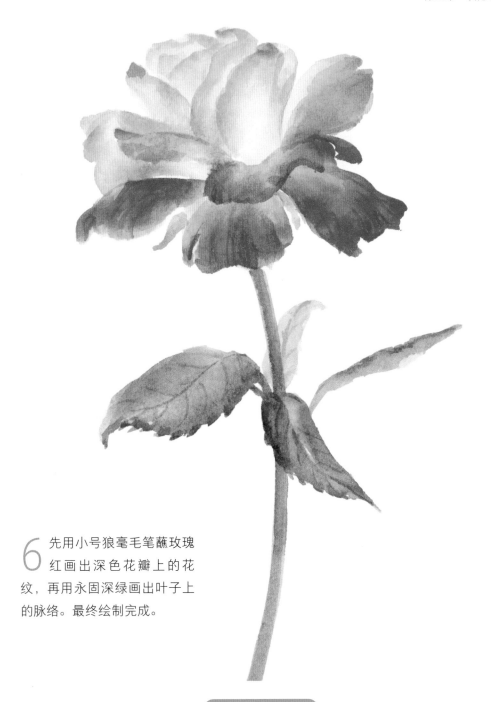

6 先用小号狼毫毛笔蘸玫瑰红画出深色花瓣上的花纹，再用永固深绿画出叶子上的脉络。最终绘制完成。

· 绘制要点 ·

　　月季花的叶片为羽状复叶对生，叶片边缘带有细小的锯齿，花朵单生于花顶，有重瓣，绘制时注意花瓣颜色由下面的深色过渡到上面的浅色。此画绘画时主要运用混色法、接色法和晕染法。

青葙

青葙为一年生草本，它的别名多达 10 多种，花多数，密生，穗状花序，色彩淡雅，花序经久不凋，色彩十分明快，富有野趣，常将它装饰在园林、庭院的绿化中。青葙的花语是真挚的爱情，可以送给心仪的女孩，寓意着对她的爱永远不会改变。

所用的颜色

● 176 紫色　● 032 玫瑰红　● 147 深群青　● 107 沙普绿　● 116 永固深绿

绘制步骤

1 首先画出三个花穗，用稀释过后的紫色按塔状花穗的形状涂出底色。注意控制水量，不要过多。

2 趁湿在右侧花穗和左侧小花穗中间加入深群青，从花穗尖端处开始往下移动画笔，使两种颜色自然融合。同样的左侧小花穗也用此方法接入浅一点的玫瑰红，使两种颜色自然融合。花茎和叶子使用浅一点的沙普绿以平涂的方式画出。

3　继续对右侧紫色穗头进行
　　绘制，用深群青顺着穗头
生长的方向画出放射状的小点
和短线，表现出花序。最左侧
靠近粉色穗头的花茎用浅的玫
瑰红画出来，再用玫瑰红平涂
画出左侧小花穗的叶子，以及
最前面的几片叶子。

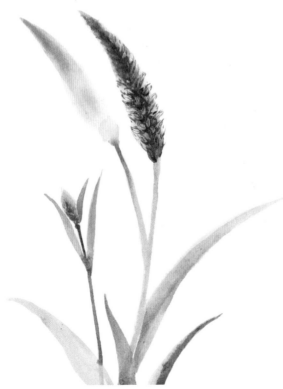

4　进一步深入刻右侧画紫色
　　穗头，用深群青从穗头底
部向上，以短线的形式勾画出披
针形小花苞，花苞从底部往上逐
渐变小，上半部分以短线和点的
形式画出，从而形成塔形花穗。

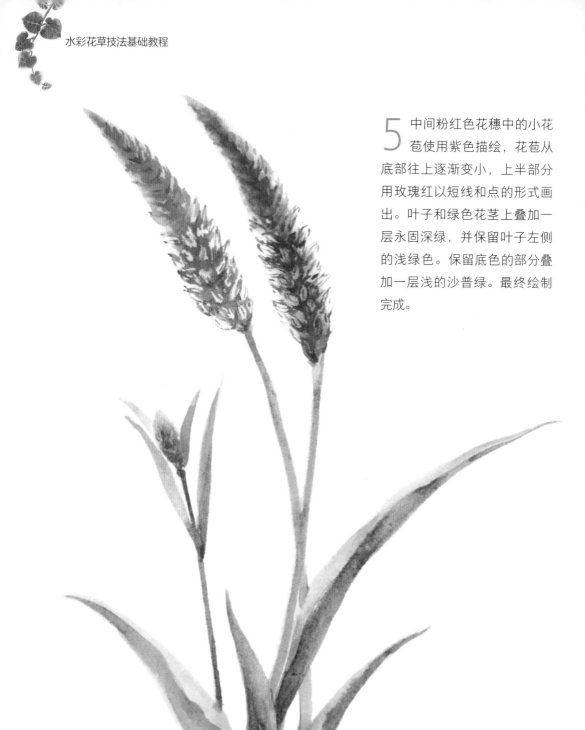

5 中间粉红色花穗中的小花
苞使用紫色描绘，花苞从
底部往上逐渐变小，上半部分
用玫瑰红以短线和点的形式画
出。叶子和绿色花茎上叠加一
层永固深绿，并保留叶子左侧
的浅绿色。保留底色的部分叠
加一层浅的沙普绿。最终绘制
完成。

● 绘制要点 ●

　　此幅画由三枝青葙组成，绘制时注意青葙叶子细长且尖，绿色中混有粉色，
具有变化。绘制此画时以平涂法和叠加法为主，辅以接色法。

龟背竹

　　龟背竹叶子在羽状的叶脉间，呈龟甲形，且散布许多长圆形的孔洞和深裂，其形状似龟甲图案，茎有节似竹竿，故名"龟背竹"。其形态优美，叶片形状奇特，叶子颜色浓绿，而且富有光泽，整株的观赏效果好，也可以用作插花的辅材。

所用的颜色

● 114 永固浅绿　　● 145 天蓝色　　● 092 镉绿色　　● 116 永固深绿　　● 143 钴蓝色

绘制步骤

1　用2B铅笔定好龟背竹的上下、左右位置，轻轻地画出茎和叶子的轮廓，再找出叶子中羽状的叶脉和深裂。

2　为了方便给叶子涂色，可先使用留白胶填涂脉络。填涂时细心一些，不要把留白胶涂到其他位置上。

3　等留白胶干透后，用永固浅绿平涂出龟背竹的茎秆。

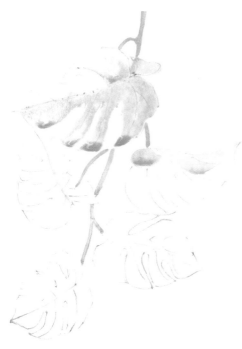

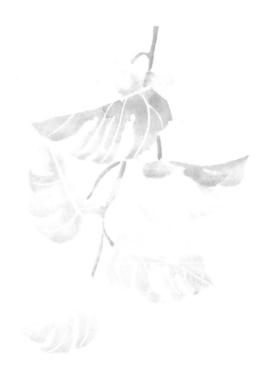

4 开始给叶子上色，从最上面的叶子画起。先用稀释后的天蓝色平涂在龟背叶上，再把永固浅绿和天蓝色进行调和，将得到的颜色加适量的水稀释变浅后，画在叶子的下半部分以及第二片叶子的上部。

5 继续用步骤4调和好的颜色以平涂的方法画完其余的叶子。等颜色干透后，用橡皮把留白胶擦掉，露出叶脉的底色。

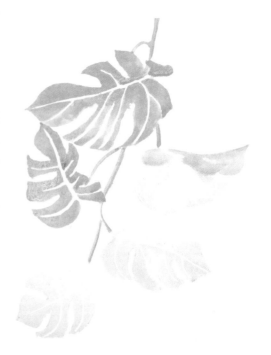

6 画最上面的叶子时，先将较深的镉绿色叠加在叶子的边缘处，用清水笔将颜色向中心处晕染，中心处颜色浅于边缘。再将永固浅绿接入浅色的部分，用笔尖调整，使它们互相融合。而第二片叶子的尖端和边缘用浅一些的钴蓝色叠加晕染，使其看起来颜色最深，中心部分用永固浅绿叠加。

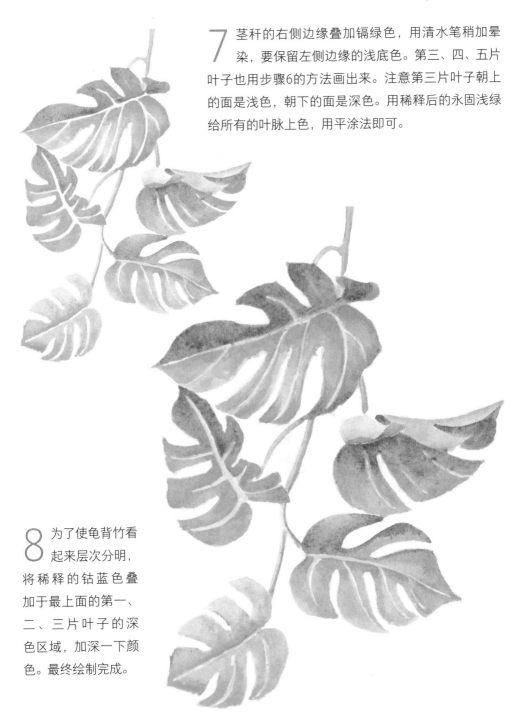

7 茎秆的右侧边缘叠加镉绿色，用清水笔稍加晕染，要保留左侧边缘的浅底色。第三、四、五片叶子也用步骤6的方法画出来。注意第三片叶子朝上的面是浅色，朝下的面是深色。用稀释后的永固浅绿给所有的叶脉上色，用平涂法即可。

8 为了使龟背竹看起来层次分明，将稀释的钴蓝色叠加于最上面的第一、二、三片叶子的深色区域，加深一下颜色。最终绘制完成。

· 绘制要点 ·

　　龟背竹的叶子较多，形态富有变化，绘制时可先用铅笔画好线稿，注意叶子的卷曲变化，再添加色彩。绘制此画时主要运用平涂法、晕染法以及叠加法。

玉兰花

　　玉兰花姿态优美，优柔典雅，花香迷人，宛如高贵的小姐，所以在人们的心中，玉兰花也寓意着高洁和纯洁。玉兰花的花语是感谢、感恩，可以送给长辈或老师以表达感谢之情。

所用的颜色

● 032 玫瑰红　● 022 深红色　● 147 深群青　● 114 永固浅绿　● 176 紫色
● 196 深褐色

绘制步骤

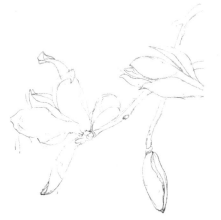

1　用2B铅笔按照花朵的走势轻轻地画出玉兰花的线稿。若铅笔画得太重，水彩颜料覆盖起来就比较困难，后期也不容易擦除。

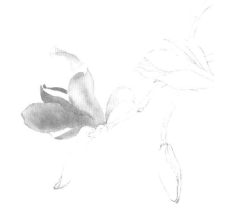

2　给第一朵花上色，将玫瑰红用适量的水进行稀释，使颜色变浅，用它涂出每一片花瓣。注意最里面的花瓣颜色画得深一些，外层的花瓣颜色画得浅一些。

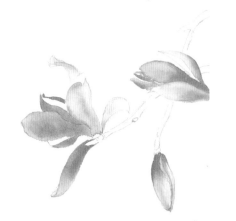

3　继续用步骤2调出的颜色画出最上面半开的花和下面的花苞，绘制时先用调和后的浅玫瑰红涂花瓣，待颜色半干时，用深一些的玫瑰红晕染花瓣的底部，使花朵表现出一定的体积感。

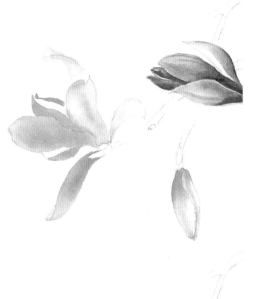

4 先对半开的花进行刻画，花瓣分为
三层。用一些深红色叠加在里面第
三层的花瓣上，注意花瓣内侧边缘颜色浅
一点，外侧深一点。然后用深红色对第二
层和第一层花瓣的底部进行晕染叠加，花
瓣中上部保持浅色不变。整体上，花瓣越
往里颜色越深。

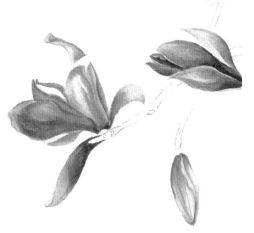

5 按照步骤4的方法，继续使用深红色
深入绘制另外两朵花。注意保持花
朵底部颜色深，尖端颜色浅。然后在花瓣
的尖端和边缘晕染上一层较浅的深群青，
使花瓣的颜色更丰富。接下来使用小号狼
毫毛笔蘸较浓的玫瑰红勾画出花脉。

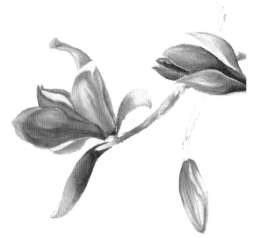

6 花朵枝干的底色使用浅一些的深褐
色与紫色进行混合色绘制，枝干上
边比下边颜色浅。花梗和嫩芽使用调和后
浅的永固浅绿绘制。

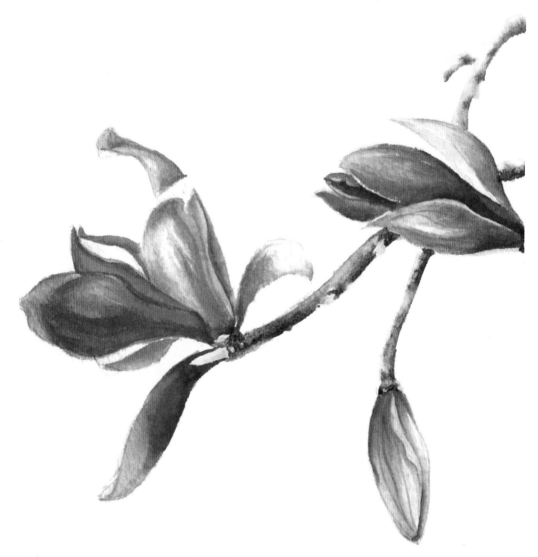

7 继续使用深褐色与紫色的混合色叠加于枝干的下部边缘，同时绘制出第二根枝干，用永固浅绿画出嫩芽。趁湿用紫色对枝干进行点染，加以丰富。最终绘制完成。

· 绘制要点 ·

这幅画由三朵玉兰花构成：一朵是盛开的花、一朵是半开的花，还有一朵是未开放的花苞。画中的玉兰花为粉红色，能锻炼如何用单纯的颜色来塑造对象。绘制此画时主要运用晕染法和叠加法。

番红花

　　番红花就是我们通常说的藏红花，是一种鸢尾科番红花属的多年生花卉。其花朵特异芬芳，也是一种常见的香料。紫色番红花的花语是后悔爱我，寓意为结束；蓝色番红花的花语是相信和挂念，寓意着想念和牵挂。不同颜色的番红花花语和寓意不同。在这里我们绘制的是紫色番红花。

所用的颜色

● 052 柠檬黄　　● 063 永固黄　　● 017 镉红色　　● 114 永固浅绿　　● 176 紫色

● 147 深群青　　● 194 熟褐色

绘制步骤

1 用柠檬黄画出前面两片近圆的嫩芽，后面两片用永固浅绿画出。笔尖先沾适量的水画出花茎的形状，再用紫色勾勒右下部和左上部的边线，同时花茎靠近土壤的部分趁湿接入柠檬黄，使颜色自然晕开。土壤的颜色是用较多的紫色混合较少的熟褐色调和而成，先用笔尖蘸水画出似圆的土壤形状，再蘸调和好的颜色点入水痕里，使颜色自然晕开，靠近花茎的部分可以多点一些颜色。

2 用较浅的永固浅绿画出破土而出的叶子，土壤还是按照步骤1的方法画出来。

3 花骨朵儿的底色使用淡淡的紫色铺画出来，趁湿在花骨朵儿中下部叠加进深群青，使二者颜色自然融合，形成尖端浅、中下部深的变化。

4 绘制半开放状的花朵。先画中间的花瓣，使用紫色从花瓣顶端往中间运笔，接着用清水笔将紫色向下晕染至花梗处。左右两侧的花瓣和顶部的花瓣用深群青从顶部向中部运笔，依然用清水笔将颜色向下晕染至花茎处，继续延伸到土壤部分形成花茎。土壤和叶子按照前面步骤中的方法绘制。注意叶子的深浅变化。

5 需要注意，开放的花瓣特点是中间花心部分颜色浅，花瓣顶部及边缘颜色深。先用淡淡的紫色按照花瓣的走势在顶端和中部铺出它们的底色，靠近花梗的部分用清水笔晕染，使花瓣形成深浅变化。接着趁湿在花瓣顶部和中间部分叠加入深群青，使紫色和深群青自然融合。花茎由较多的紫色混合少量的熟褐色画出即可。

6 其余的花朵和叶子依照上面的步骤绘制，都要先用浅色铺出花朵和叶子的底色，再趁湿叠加入其他的颜色。

7 在步骤6的基础上用小号狼毫毛笔蘸紫色勾画出花瓣的脉络。雄蕊用永固黄绘制，雌蕊用镉红色勾画。注意红色雌蕊要比黄色雄蕊长，有三根。最终绘制完成。

绘制要点

　　番红花外形美观，叶片细长，花朵鲜艳且颜色丰富。绘制此画时主要运用湿画法和叠加法。

多肉

多肉拥有胖胖的身体和丰富的颜色，看起来萌萌的，深受人们的喜爱。多肉之所以胖，是因为叶片里存储了大量的水分，可以很好地对抗干旱。它们的汁液还具有一些特定的药性，是集美观与实用于一身的美丽植物。

所用的颜色

● 145 天蓝色　● 114 永固浅绿　● 176 紫色　● 032 玫瑰红　● 194 熟褐色

绘制步骤

1 用永固浅绿与较少的天蓝色的混合色画多肉的叶子。先按照多肉的形态从叶片尖端开始铺色，再用清水笔向叶子中间及尾端晕染，形成叶子由尖端向尾端颜色的深浅变化。并趁湿在叶子尖端的部分轻轻点加天蓝色和紫色，使颜色之间自然融合。用淡淡的熟褐色和玫瑰红调和后画出土壤。

2 继续用步骤1的方法和颜色画叶片。多肉根部的小牙儿形态用永固浅绿绘制。根须和叶片边缘用玫瑰红趁湿勾勒。用淡淡的熟褐色和玫瑰红调和后画出土壤。

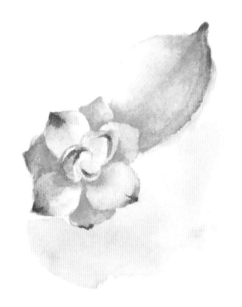

3 此步骤中多肉叶片不仅长而且大，数量也多了起来，绘制时需要注意叶片之间的排列关系。绘制方法和颜色的使用与步骤1相同。注意最底层的叶片颜色比上层的颜色要深。

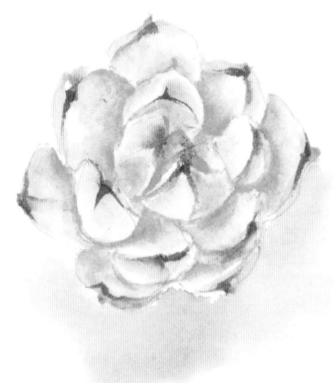

4 多肉的叶片越来越多，也越来越大，总体呈莲花状。此时一定要区分好叶子的上下、左右的排列关系后再上色。绘制时使用步骤1中调和的颜色绘制，可以从中心的叶子的根部开始铺色，用笔尖将颜色向叶尖方向晕染，叶片呈现上部颜色比下部的颜色浅即可。依次往外给所有的叶子铺完颜色。

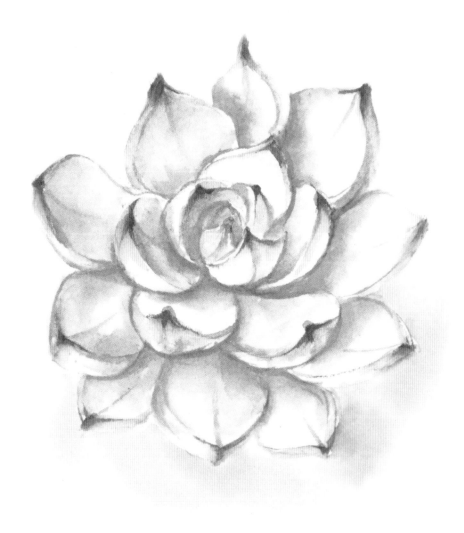

5 画出叶子中间的凹陷感和微微对折的形态，要注意每片叶子的造型。用永固浅绿和
天蓝色的混合色在叶子中间画一根由叶尖向叶尾运行的线，线条随叶片形态微微弯
曲，暗示凹陷感和对折感。叶尖处用玫瑰红进行勾边强调。最终绘制完成。

· 绘制要点 ·

　　这幅画是多肉，画前需要先了解它的形态。多肉的叶片呈莲座状紧密排列，
颜色为绿色，倒水滴形，叶缘薄，有比较尖的叶尖，叶片有轻微褶皱，中间厚薄
一样，并且中间有条凹陷，直到基部，整个叶片微微对折。绘制此画时主要运用
晕染法和叠加法。

豌豆

豌豆是绝大多数人都熟悉和爱吃的食物，其实它开出的花也是很漂亮的。

所用的颜色

● 071 黄赭色　● 114 永固浅绿　● 052 柠檬黄　● 092 镉绿色　● 032 玫瑰红
● 147 深群青

绘制步骤

1 用黄赭色画出发新芽的豌豆，豌豆的茎芽颜色用柠檬黄和永固浅绿调和后的颜色画出来，并趁湿用永固浅绿勾勒嫩叶边缘。

2 用较多的柠檬黄和较少的永固浅绿调和后绘制长大一些的嫩茎叶。先按其形态给主体茎叶铺色，再铺旁枝和茎叶的颜色，并用笔尖稍加晕染，使颜色呈现深浅变化。

3 用步骤2调出的颜色继续给长大了的豌豆苗铺色，然后趁湿在叶尖处接入永固浅绿，使颜色自然融合，形成叶子的深浅变化。叶脉用浅的镉绿色勾画。

4 豌豆的叶子依然用步骤2的方法和颜色绘制。豌豆花的花萼和花骨朵儿的底色用较多的柠檬黄和少量的永固浅绿进行调和后画出。花萼颜色较深，所以趁底色湿润时局部接入镉绿色，并画出叶脉。

5 继续用步骤2和步骤3的颜色、方法画此步骤的花茎和叶子。花骨朵儿的底色用淡淡的玫瑰红画出，趁湿在花骨朵儿边缘叠加入较深的玫瑰红，用笔尖稍加晕染，使颜色自然融合，呈浓淡变化。

6 叶子和枝干的画法同上。盛开的花瓣先用浅的深群青和浅的玫瑰红调和铺出底色，用笔尖将颜色依形晕染开。深色的花瓣是在底色湿润时叠加入玫瑰红形成的。小号狼毫毛笔蘸玫瑰红画花瓣的花脉。

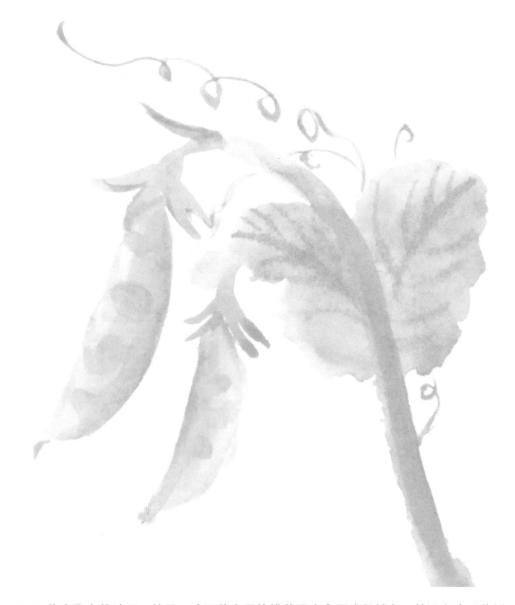

7 此步骤中的叶子、枝干、豌豆荚先用柠檬黄混合永固浅绿铺色，趁湿在豌豆荚侧
面叠加永固浅绿，用笔尖向浅色区域晕染，注意保留另一侧的浅色。再用永固浅
绿画出豌豆荚上的圆形凸起，使豌豆荚有体积感。枝干、叶子和叶卷需处叠加镉绿色，
叶脉使用深一点的镉绿色勾画。最终绘制完成。

<table>
绘制要点
</table>

豌豆的造型比较简单，绘制豌豆从发芽、开花到结出果实时，要注意它的形
态和颜色变化。绘制此画时主要运用湿画法和晕染法。

小专题 鲜花装点的蛋糕

美味可口的蛋糕与鲜花组合在一起，能给人以视觉和味觉的双重体验。在这里介绍一个概念，蛋糕上流淌下来的部分叫作甘纳许。甘纳许是一种非常古老的手工巧克力制作工艺，就是把半甜的巧克力与鲜奶油混合一起，以小火慢煮至巧克力完全熔化的状态。经过繁复、精细的制作，甘纳许完全凝聚了芳香浓郁的巧克力香气，口感微湿。

所用的颜色

● 022 深红色　　● 147 深群青　　● 032 玫瑰红　　◐ 114 永固浅绿　　● 176 紫色

◐ 052 柠檬黄　　● 092 镉绿色

绘制步骤

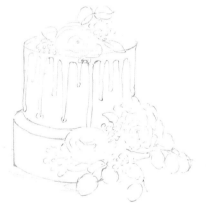

1 用2B铅笔轻轻地勾勒出蛋糕及花朵的大致轮廓。

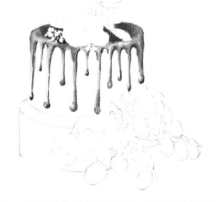

2 将蛋糕上流淌的巧克力用适量的清水平涂一遍。然后将紫色和深红色进行调和，加入适量水变成浅色，给流淌的巧克力涂色。最后趁湿在边缘处和顶面接入调和好的颜色。水滴形的位置留出圆形的白色底色作为高光。

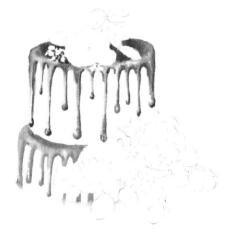

3 下层蛋糕上的巧克力同样先用适量的清水铺出来，再用深群青加少量的紫色进行调和。边缘和顶部的深色，趁湿使用紫色加深红色调和后画出。

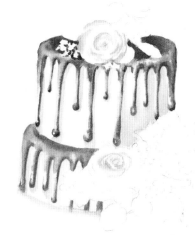

4 开始绘制花朵部分。花心最中间部分用永固浅绿画，外圈部分用柠檬黄画。

5 用玫瑰红绘制花瓣，需要按照花瓣的层次依次绘制出来，并用清水笔对花瓣进行晕染，让花瓣边缘颜色深于其他部分。

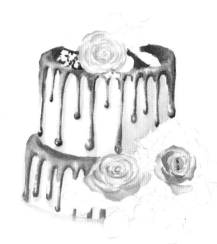

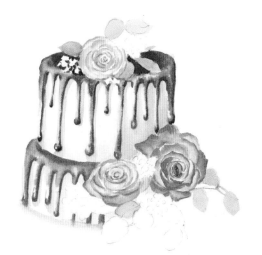

6 趁花朵颜色未干时，整体叠加一层玫瑰红。花瓣边缘接入深红色。右侧花朵的花心用深红色加紫色调和后点出，花瓣用较浓的玫瑰红画出。

7 右侧花朵花瓣的底部趁湿接入深群青，使颜色更丰富。浅色的叶子用柠檬黄加永固浅绿调和后以平涂的方式画出。深色的叶子和枝干用镉绿色画出。

8 继续用柠檬黄加永固浅绿调和后的颜色画出其余的叶子和小花苞。深色叶子用镉绿色以平涂的方式画出。

9 继续使用镉绿色画出叶子上的叶脉和枝干。用镉绿色和柠檬黄调和后的颜色画出蛋糕散落下来的叶子，并画点以装饰蛋糕下方，丰富画面。最终绘制完成。

◆ 绘制要点 ◆

　　首先用2B铅笔起稿，勾画蛋糕的大轮廓形，再画下层花卉和上层花卉的形状，最后画出流淌的巧克力。给花朵上色的顺序是先画花心，再画外层的花瓣，从里到外画，最后绘制叶子。绘制此画时主要运用晕染法和平涂法。

第三章

芬芳馥郁

牵牛花

牵牛花也叫喇叭花，在任何环境中都可以生长。它象征着一种坚持、向上的品质，在灿烂开放的时候像个小乐队，细细的藤蔓卷曲着，寻找着，向上攀爬，不畏困难，不畏艰险，不会后退。

所用的颜色

○ 052 柠檬黄　　● 032 玫瑰红　　● 147 深群青　　○ 114 永固浅绿　　● 116 永固深绿

绘制步骤

1　从形态完整的花瓣着手。第一遍颜色以淡粉色为主，将玫瑰红进行稀释后，画出近似三角形的花瓣。注意用笔将花瓣顶端的颜色晕染至花瓣根部，根部颜色最浅。

2　用步骤1的方法画出第二片花瓣，花瓣之间的衔接处留白。画第三片花瓣时依然用玫瑰红铺底色，但要用清水笔在花瓣上翻的顶部冲刷出浅色，形成根部颜色深、上部颜色浅的样子。

3　第四、五片花瓣依据步骤1的方法画出，绘制时注意花瓣的大小和形态，保持花朵的整个形态趋近于圆形。

4 给近处向上翻卷的花瓣叠加较浓的玫瑰红，翻卷处留出浅底色。趁湿在底部接入深群青，使颜色自然融合。用玫瑰红勾画花脉，花脉是从中心向外发散出来的，与喇叭的形状相似。

5 使用步骤4的方法继续给其他花瓣上色，上色时从花瓣顶部开始，然后用笔尖向下晕染。依然保持根部颜色深、上部颜色浅的原则。

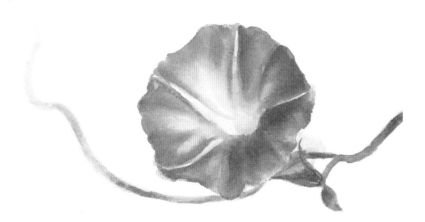

6 给花朵底部用柠檬黄叠加一层颜色。花萼、叶片和藤蔓的底色用永固浅绿画出，并趁颜色未干时，在叶片、藤蔓的局部中混入永固深绿和玫瑰红。待花萼颜色半干时，用永固深绿塑造叶片。

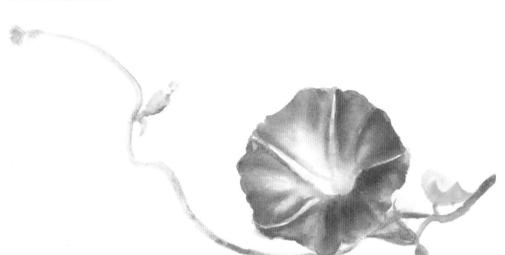

7　继续用永固深绿塑造藤蔓，让其更加饱满结实。藤蔓上的另一片大叶子先用永固深绿画出。花苞用永固浅绿铺底，趁湿混入永固深绿。用玫瑰红勾画藤蔓和花苞的边缘。

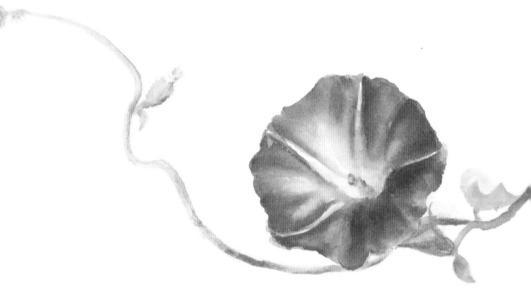

8　先用深群青点出花柱，有深浅不同的变化。等颜色快干时，在花柱顶端点染玫瑰红。最终绘制完成。

・・・ 绘制要点 ・・・

　　粉色的牵牛花非常漂亮，像一个大喇叭。画的时候，一定要注意花瓣边缘的颜色很深，花心处的颜色很浅。它的藤蔓是蜿蜒向上的，颜色富有变化。绘制此画时主要运用晕染法和叠加法。

芙蓉花

　　芙蓉花作为一种人见人爱的花，以鲜艳娇美而闻名。芙蓉花象征着富贵吉祥，古代文人们经常以芙蓉花为题材吟诗作画，民间也常用刺绣芙蓉花图案作为装饰，还有用芙蓉花作礼品馈赠他人的习俗。

所用的颜色

● 032 玫瑰红　● 022 深红色　● 143 钴蓝色　　○ 065 晕黄色　● 107 沙普绿
● 092 镉绿色　○ 003 中国白

绘制步骤

1　将少量的沙普绿和晕黄色进行调和后，画出较长的雄蕊柱及花蕊。

2　从前面的花瓣入手，先用晕黄色以平涂的方式画出花瓣，趁画面湿润的时候，再加上玫瑰红，使两者颜色自然融合。左下方的花瓣用玫瑰红以平涂的方式画出，趁湿接入钴蓝色。

3　近处深色的花瓣用玫瑰红晕染出来，待颜色半干时，再用玫瑰红画出花瓣上的一些花脉。花瓣靠近花蕊的深色部分用深红色以短线的方式画出。

4 继续用玫瑰红给其他花瓣点染上色，注意重点在花瓣边缘及顶端部分。此时要控制好颜色的浓淡。用玫瑰红给所有的花瓣趁湿画上花脉。

5 先用沙普绿以平涂的方式画花朵下面的花萼和花茎。再用沙普绿与晕黄色进行调和后，以平涂的方式画出花枝上的一片大叶子和叶茎。

6 待叶子颜色半干时，在上面叠加一层沙普绿，并画出向上伸展的花茎及花萼。花骨朵儿用玫瑰红画出，并用笔尖将颜色从中间往边缘晕染，保持中间颜色深于边缘的颜色。

7 叶子表面再叠加一层镉绿色，叶脉使用晕黄色画出。花茎、叶茎和花萼的边缘用镉绿色进行点染。花骨朵儿用深一点的玫瑰红画出花脉。

8 继续使用镉绿色晕染叶子的边缘，叶子中间部分保留原来的底色，中间颜色浅，周围颜色深。然后用中国白在叶片上点缀一些白色小点。最终绘制完成。

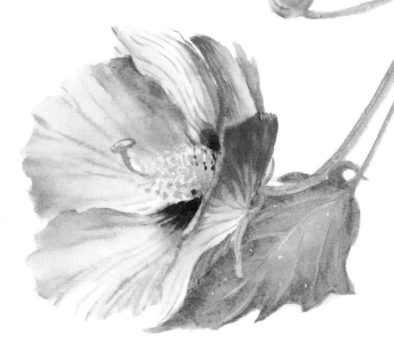

绘制要点

芙蓉花的枝叶纤细，花朵鲜艳且大气，整体给人一种高洁、典雅的感觉。其雄蕊柱比较长，花瓣、花脉较多，花头整体近似圆心。绘制此画时以湿画法为主，辅以叠加法。

铁筷子

铁筷子别名九牛七、双铃草、小山桃儿七，多年生常绿草本，可作药用。其耐寒耐阴，花色丰富，可作为园艺花卉和居家观赏花卉。铁筷子的花语是追忆的爱情，不要为我担心。

所用的颜色

● 032 玫瑰红　　● 147 深群青　　○ 052 柠檬黄　　● 114 永固浅绿　　● 176 紫色

绘制步骤

1 用2B铅笔大致画出花朵的形态。注意线条要干净利落，需将花瓣的叠压关系表达清楚。

2 先用玫瑰红加少量深群青进行调和画出花苞的左侧边缘。中间及其他部分用永固浅绿加柠檬黄调和后画出，注意直接留出花苞中间的白色底作为高光，以表现出体积感。

3 先用留白胶遮住花蕊的形态，再用柠檬黄给花朵中间部分铺色，并用笔尖向花朵周围晕染。上面的花瓣内部使用深群青铺画底色，花瓣边缘部分用紫色点染。

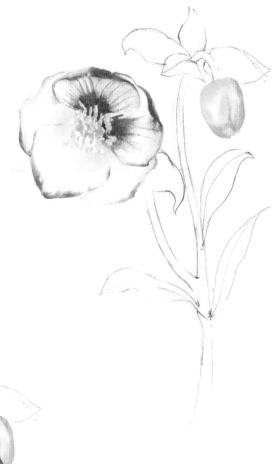

4 用同样的方法画完所有花瓣的边
　缘，趁颜色湿润时接入少量的永
固浅绿。花瓣边缘深色的部分趁湿点
染深群青。花瓣中靠近花心的深色部
分用玫瑰红混合紫色画出，并直接向
上勾画出花瓣的花脉。

5 继续用相同的方法画完所有花瓣。
　注意画花瓣脉络时，用笔要有粗
细变化。花骨朵儿里面也用步骤4调和
好的颜色勾画。

6 用永固浅绿以平涂的方式画出叶子和枝干，并用笔尖对颜色进行晕染，呈现轻重变化。

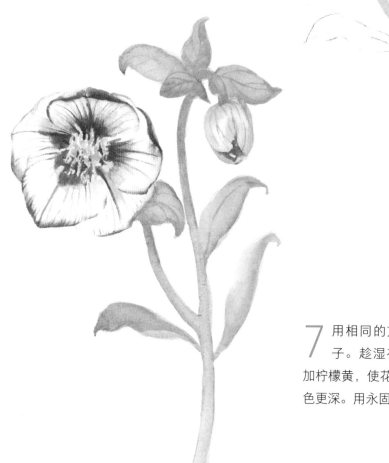

7 用相同的方法画完所有的叶子。趁湿在叶子和枝干上叠加柠檬黄，使花茎和叶子暗部的颜色更深。用永固浅绿勾画叶脉。

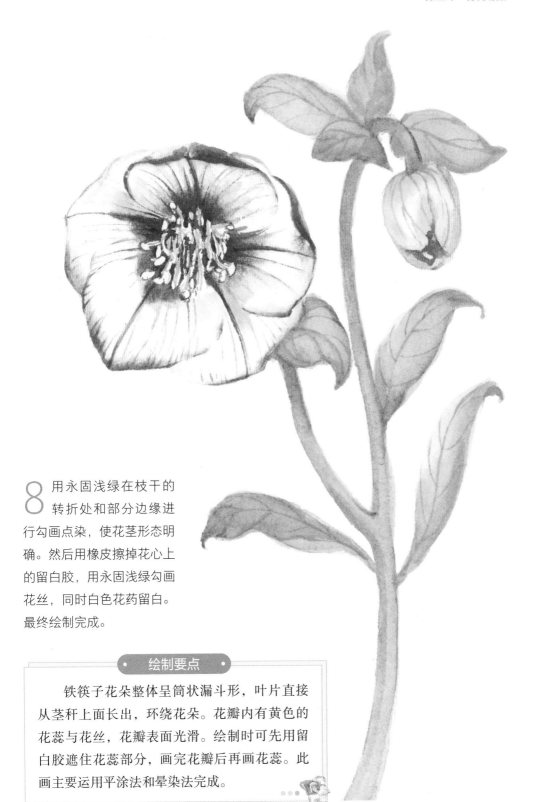

8 用永固浅绿在枝干的转折处和部分边缘进行勾画点染，使花茎形态明确。然后用橡皮擦掉花心上的留白胶，用永固浅绿勾画花丝，同时白色花药留白。最终绘制完成。

· 绘制要点 ·

　　铁筷子花朵整体呈筒状漏斗形，叶片直接从茎秆上面长出，环绕花朵。花瓣内有黄色的花蕊与花丝，花瓣表面光滑。绘制时可先用留白胶遮住花蕊部分，画完花瓣后再画花蕊。此画主要运用平涂法和晕染法完成。

金丝桃

　　金丝桃又叫土连翘，为藤黄科金丝桃属植物。此花花色金黄，呈束状，纤细的雄蕊花丝灿若金丝，惹人喜爱，是人们非常喜欢栽培的花木之一。它的适应性强，果实和根具有药用价值，能祛风散湿、止咳、治腰痛。它的花语是迷信、复仇、娇媚、哀婉。

所用的颜色

⬤ 052 柠檬黄　　⬤ 114 永固浅绿　　⬤ 065 晕黄色　　⬤ 063 永固黄

绘制步骤

1 用2B铅笔先勾勒出金丝桃的花头，再勾画出枝干和叶子。画花丝时不用面面俱到。

2 先用永固浅绿与柠檬黄进行调和，以平涂的方式画出左下方的小花瓣。用笔尖对边缘稍加晕染，不留硬边。然后在花瓣底部晕染出淡淡的永固浅绿。

3 用相同的方法画完其余的花瓣和花骨朵。再将晕黄色趁湿叠加在其中两片花瓣上，这时晕黄色主要点染在花瓣的尖端和侧边。

4 花朵的枝干先用永固浅绿以平涂的方式铺出底色，再趁湿接入晕黄色，使二者颜色自然融合，形成变化。

5 花骨朵儿的枝干和叶子用永固浅绿画出，趁湿时在局部点染晕黄色，同时用晕黄色画出雌蕊。

6 继续用相同的方法画完所有的枝干和叶子。接着根据花蕊、花药的形态和位置，用永固黄以点画的形式绘制出不同位置的花药。

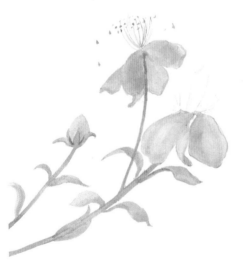

7 远处的花丝用永固浅绿从花蕊底部向上画线连接到花药。近处的花丝用永固黄从花蕊底部向上画线连接到花药，使整个花蕊看起来有深浅变化，产生远近感。

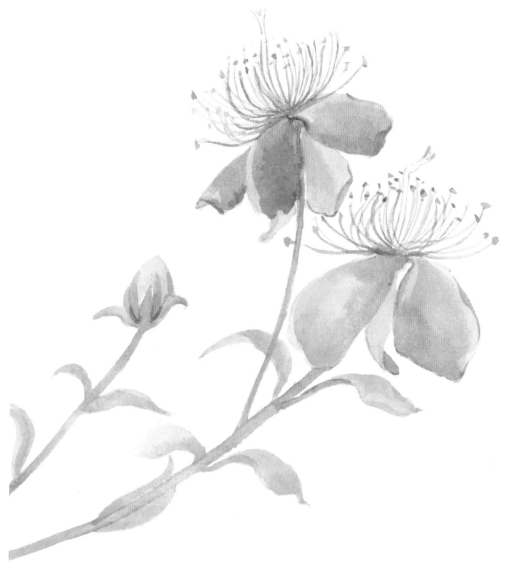

8 画完所有的花蕊后，给前面的一些花丝叠加永固黄，同时在花瓣的转折处、尖端等部分，以及花骨朵儿上也点染一些永固黄。最终绘制完成。

● 绘制要点 ●

　　金丝桃花朵为伞花序状。由于花朵全是黄色的，画不好容易显脏，所以在调色、用色时注意尽量要保持使用的黄色是干净的，颜色应先浅后深。绘制此画时主要运用晕染法和叠加法。

木百合

　　木百合又叫非洲郁金香。其虽有百合之名，却和我们熟知的百合花没有半点干系。它属于山龙眼科，和帝王花、针垫花是同一家族。盛开的木百合亭亭玉立，花色多，花形奇特，深受人们的喜爱。木百合的花语是动人的告白。

所用的颜色

○ 065 晕黄色　　● 014 朱红色　　● 032 玫瑰红　　● 114 永固浅绿

绘制步骤

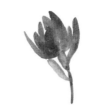

1　将笔肚蘸晕黄色后再给笔尖蘸朱红色，用笔画出右上第一片包叶，中间的包叶用玫瑰红画出，左侧包叶用玫瑰红和永固浅绿进行不均匀调和后画出。左后侧花瓣用较多的晕黄色混合较少的朱红色画出，颜色较淡。

2　继续用相同方法画完其他包叶，树叶用永固浅绿画出，并趁湿在边缘处加入少量的玫瑰红，使之自然融合。枝干用玫瑰红画出。

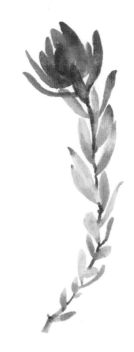

3　继续用玫瑰红画枝干。用永固浅绿给其他叶子铺色，并用笔尖对叶子稍加晕染，使其产生深浅不同的变化。

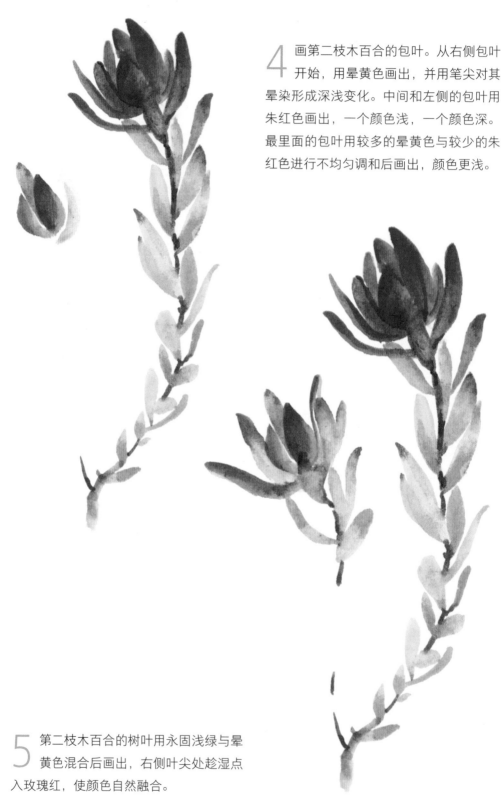

4 画第二枝木百合的包叶。从右侧包叶
开始，用晕黄色画出，并用笔尖对其
晕染形成深浅变化。中间和左侧的包叶用
朱红色画出，一个颜色浅，一个颜色深。
最里面的包叶用较多的晕黄色与较少的朱
红色进行不均匀调和后画出，颜色更浅。

5 第二枝木百合的树叶用永固浅绿与晕
黄色混合后画出，右侧叶尖处趁湿点
入玫瑰红，使颜色自然融合。

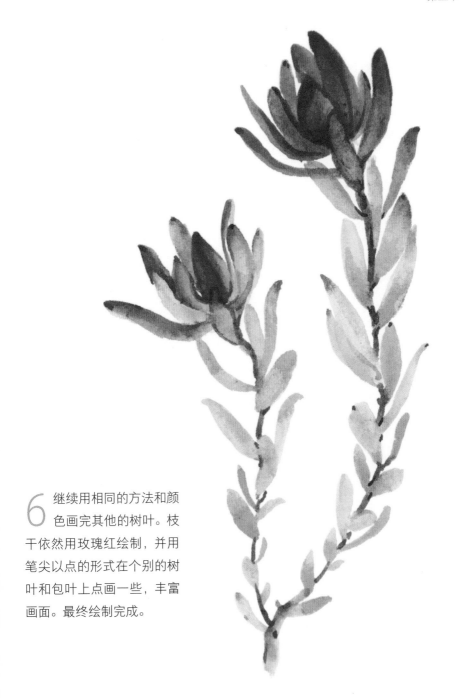

6 继续用相同的方法和颜色画完其他的树叶。枝干依然用玫瑰红绘制，并用笔尖以点的形式在个别的树叶和包叶上点画一些，丰富画面。最终绘制完成。

　　木百合在树叶和苞叶的大小、色彩上变化多端，非常吸引人。包叶颜色鲜艳，所以画的时候用色可以大胆浓重一些。叶尖微圆，绘制时不用画得很尖利。绘制此画时主要运用晕染法和叠加法。

桔梗花

桔梗花又名铃铛花，花朵是蓝紫色，花形美丽，非常惹人注目。桔梗花的花语是永恒的爱。

所用的颜色

● 092 镉绿色　● 107 沙普绿　● 147 深群青　● 145 天蓝色　● 114 永固浅绿
● 067 明黄色　● 176 紫色

绘制步骤

1 用2B铅笔大致定好花朵上下、左右及相交的位置，然后画出花朵的形态。

2 先用留白胶将花蕊覆盖起来，等画完花瓣后再对其上色。将少量的深群青和较多的紫色进行调和后，依据花瓣的形状以平涂的方式画出花瓣。

3 继续用相同的方法画完所有花瓣，待颜色半干时，给花瓣叠加一层深群青和紫色调和后的颜色，加深一下花朵的颜色。

4 绘制第二枝花时，用较多的天蓝色和紫色进行不均匀混合，并加水稀释成较淡的颜色后，以平涂的方式给花瓣上色。

5 枝干和花骨朵儿用永固浅绿以平涂的方式画出。叶子用镉绿色画出。

6 先在浅绿色树叶上叠加一层沙普绿，加深树叶的颜色。再用沙普绿给枝干的侧边勾线，画出花骨朵儿的花萼。最后用橡皮擦去花蕊的留白胶。

7 继续用沙普绿加深其余叶子和枝干的颜色。用明黄色给花蕊铺色。花瓣的花脉用深群青勾画，先画中间最粗的主花脉，再画其他细小的花脉。

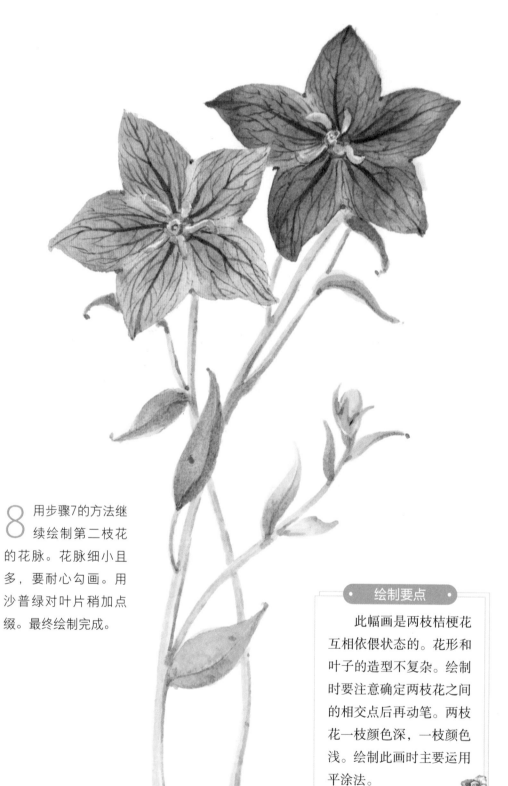

8 用步骤7的方法继续绘制第二枝花的花脉。花脉细小且多，要耐心勾画。用沙普绿对叶片稍加点缀。最终绘制完成。

绘制要点

此幅画是两枝桔梗花互相依偎状态的。花形和叶子的造型不复杂。绘制时要注意确定两枝花之间的相交点后再动笔。两枝花一枝颜色深，一枝颜色浅。绘制此画时主要运用平涂法。

唐菖蒲

　　唐菖蒲的花朵因为是自下向上渐次开放的，寓意节节高升，所以成为祝贺花篮的材料之一。它的花语是用心、福禄、福贵、坚固、节节上升。

所用的颜色

⬜ 052 柠檬黄　　◻ 024 永固橙　　◼ 014 朱红色　　⬤ 032 玫瑰红　　⬤ 176 紫色

⬤ 143 钴蓝色　　◻ 114 永固浅绿

绘制步骤

1 用2B铅笔先将花朵的大致形态画好，再逐步仔细地绘制花瓣的卷曲变化及包裹关系。

2 先用留白胶把花蕊覆盖起来，再用永固橙给花瓣上色，并趁湿在花瓣尖端接入玫瑰红，底部接入朱红色，使这几种颜色自然融合，产生丰富的颜色变化。注意花瓣尖端左侧边缘颜色最浅。

3 用柠檬黄画出下面的第二片花瓣，并趁湿在花瓣顶端点染朱红色和紫色。用柠檬黄画出最下方的第三片花瓣，尖端用朱红画出。第二片和第三片花瓣的反转面（背面）用紫色画出，并趁湿接入少量的朱红色。

4 第四片花瓣中间部分依然用柠檬黄画出，并趁湿在花瓣边缘及内部接入玫瑰红，同时画上一些花脉。依据前面三片花瓣的褶皱变化给花瓣叠加玫瑰红，使颜色更鲜艳，细节更丰富。花瓣之间相交的边缘用朱红色进行勾画。

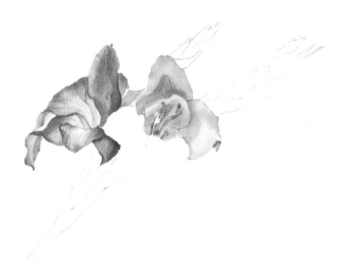

5 另一朵花上边三片花瓣用朱红色以平涂的形式画出，在花瓣转折处和靠近花心的地方叠加一层朱红色，同时趁颜色未干时点入紫色，以强调出花瓣的起伏变化。注意凸起的地方颜色浅，凹陷的地方颜色深。

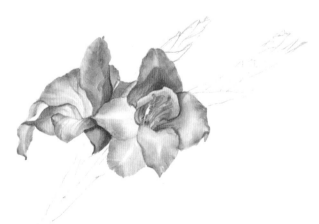

6 下边三片花瓣底部靠近花蕊的部分用柠檬黄绘制，其余部分使用朱红色铺底色，注意保留花瓣中间浅色的凸起，然后趁湿在花瓣边缘点染紫色。

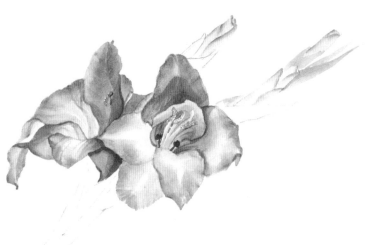

7 用柠檬黄画出花苞的底色，同时在边缘处接入玫瑰红，擦除留白胶，用永固浅绿画花丝，花药用钴蓝色以点画的方式绘制出。叶子用柠檬黄混合永固浅绿画底色，侧面边缘叠加永固浅绿进行晕染和勾画。

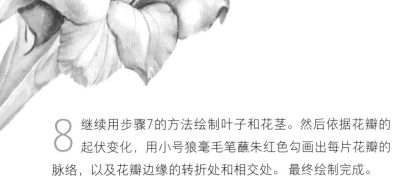

8 继续用步骤7的方法绘制叶子和花茎。然后依据花瓣的起伏变化，用小号狼毫毛笔蘸朱红色勾画出每片花瓣的脉络，以及花瓣边缘的转折处和相交处。最终绘制完成。

· 绘制要点 ·

唐菖蒲无花梗，花在苞内单生。花朵颜色整体较浅，花瓣卷曲且颜色变化较多。绘制时要注意色彩之间的柔和过渡关系，以及花瓣中间颜色浅，两边颜色深，同时要注意把握好花瓣之间的包裹关系。绘制此画时主要运用晕染法和叠加法。

芍药花

芍药花在古代被誉为花中仙子。其外观犹如富贵娇艳的牡丹，却从不招蜂引蝶。芍药花也被用于寄托相思，表达恋人之间远隔千山万水时对彼此的思念。

所用的颜色

⚪ 052 柠檬黄　●017 镉红色　●032 玫瑰红　●147 深群青　●176 紫色
●197 浅红色　●107 沙普绿　●092 镉绿色　⚪ 003 中国白　●024 永固橙
●116 永固深绿

绘制步骤

1 用柠檬黄以平涂的方式画出近圆的花蕊，然后在花蕊上部用笔尖画出锯齿状。

2 将笔肚蘸满紫色，笔尖处蘸上镉红色，按花瓣的形态变化用笔画出左侧花瓣，花瓣边缘不要画成圆弧，要有起伏变化。画完后趁湿在花瓣边缘点入镉红色。

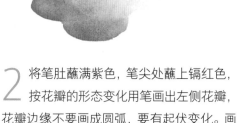

3 继续用同样的方法画出其他花瓣。趁颜色未干时，在花瓣的两侧边缘、交接处接入深群青，用以塑造花瓣的卷曲感和丰富花瓣的颜色。枝干用柠檬黄与浅红色进行不均匀调和后画出。花骨朵儿用深群青铺底色，而外部花瓣用紫色画出。

4 花枝与花骨朵儿里面先用沙普绿铺出底色，再用浅红色与紫色进行混合后叠加在枝干上面，露出侧边的绿色。用步骤3的画法画出左侧花骨朵儿。叶子用镉绿色画出，并用笔尖对颜色进行晕染，反转的叶面颜色深。

5 趁叶子颜色未干时接入沙普绿，露出的两片包叶也用沙普绿画出，注意叶尖颜色浅。待叶子颜色半干时叠加镉绿色，加深叶子的颜色。其余的叶子用隔绿色以平涂的方式画出。

6 用小号狼毫毛笔蘸永固橙以短弧线的方式绘制花丝，勾画时注意花丝的层次变化。然后用清水笔对画完的花丝进行点染，使颜色自然融合，有虚有实。

7 将玫瑰红叠加于前面的几片花瓣和
花骨朵儿上，主要叠加在花瓣与花
瓣之间的叠压部分、弯曲的转折面，使花
瓣之间的层次关系更分明。用小号狼毫毛
笔蘸玫瑰红勾画花瓣的脉络。

8 给叶子反转过来的侧面以
及边缘叠加永固深绿。花
瓣与叶子相交的部分也叠加永
固深绿。用沙普绿对部分叶子
进行点染，以使叶片颜色产生
变化。花脉全部勾画完成。

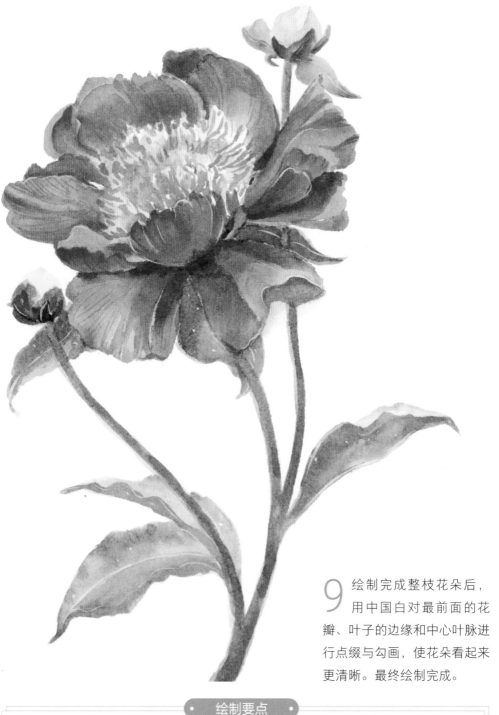

9　绘制完成整枝花朵后，用中国白对最前面的花瓣、叶子的边缘和中心叶脉进行点缀与勾画，使花朵看起来更清晰。最终绘制完成。

<div align="center">· 绘制要点 ·</div>

　　绘制此画时注意花朵的结构特征、花瓣与花瓣之间的叠压关系、明暗关系，以及花瓣的起伏变化。绘制此画时主要运用平涂法和叠加法。

洋桔梗

洋桔梗又名草原龙胆，龙胆科多年生植物，原生于美国南部至墨西哥之间的石灰岩地带。洋桔梗花色典雅明快，花形别致可爱。送洋桔梗，代表对对方有着深厚的感情。

所用的颜色

● 147 深群青　● 176 紫色　● 032 玫瑰红　● 107 沙普绿

绘制步骤

1 先画左侧第一片花瓣，用笔蘸满深群青后，再在笔尖上蘸取一些紫色，按照花瓣的形态运笔画出。花瓣左侧尖端的浅色是用清水笔擦洗出来的形状，以表示花瓣的轻微褶皱。

2 继续用步骤1的方法绘制中间的和右侧的花瓣。花瓣的轻微褶皱感依然使用清水笔擦洗出来，并注意花瓣的叠压关系。

3 用沙普绿以平涂的方式画出枝干和叶子，趁湿对叶子边缘和枝干的局部进行点染，产生浓淡变化。

4 用紫色铺出花骨朵儿的颜色，用较少
的沙普绿加少量紫色调和后的颜色绘
制叶子。

5 用深群青以平涂的方式画第二朵花。
注意花瓣之间可以留出细小的白色缝
隙，让颜色自然的晕染，形成浅色边界。

6 先用深群青绘制此步骤
的花骨朵儿。再将深群
青与紫色进行不均匀调和后画
出第二朵花最外边的深色花
瓣。右侧颜色最深。较矮的花
朵也用此颜色进行叠加画出花
瓣的深色。最终绘制完成。

<div align="center">● 绘制要点 ●</div>

　　洋桔梗花形不复杂，绘制时画笔蘸取颜色要充足饱满。如果不小心颜色画得
太深，可以用清水笔对深色进行擦洗和晕染。绘制此画时主要运用平涂法和叠
加法。

石榴

石榴不仅是绿色作物，也是经济效益很高的果树。它开花的时候，枝繁叶茂，非常惹眼。花落后，其果实是一种营养价值很高的水果，且鲜嫩多汁，味道甜美。石榴寓意红红火火和多子多福。

所用的颜色

● 176 紫色　● 194 熟褐色　○ 052 柠檬黄　● 092 镉绿色　● 014 朱红色

绘制步骤

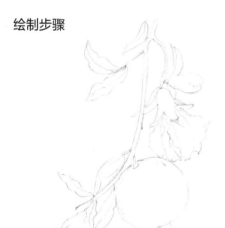

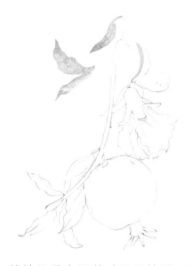

1 用2B铅笔先确定好石榴的大小和位置，再确定其他对象的大小和位置。仔细用线条绘制形象，叶子和花朵多有卷曲。

2 从枝干最上面的叶子开始画。先用柠檬黄以平涂的方式画出叶子的底色，再趁湿在叶子的边缘和叶尖处点染镉绿色，使叶片颜色产生深浅变化。

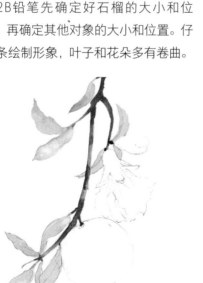

3 继续用步骤2的方法给其他叶子上色。枝干用紫色和熟褐色调和后的颜色画出。趁颜色未干时，在枝干的交接处、转折处点染紫色和熟褐色的混合色，让枝干有深浅变化。

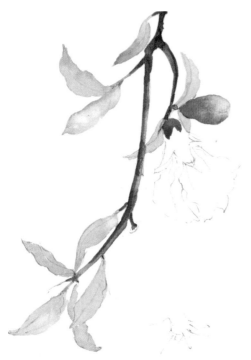

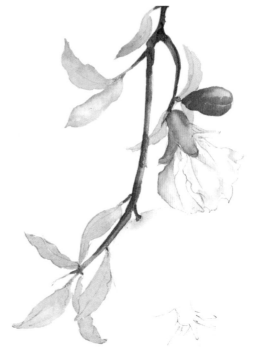

4 先用柠檬黄给花骨朵儿铺出底色，然后趁湿在底部接入朱红色，使它们自然融合。接着用朱红色画出花萼。

5 趁花萼的朱红色未干时用清水笔笔尖将颜色向前晕染开，产生浓淡变化及体积感。用柠檬黄画花萼的内侧及花瓣的一些局部。用紫色给整朵花铺色，花瓣翻出来的边缘做留白处理。

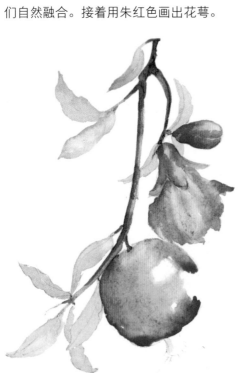

6 趁湿在花朵上叠加朱红色，注意留出一些黄色和紫色的底色。用朱红色绘石榴涂色，需要绕开石榴的高光处，再用笔尖将颜色向周边晕染开，形成中间颜色浅、周边颜色深的感觉。接着在石榴周边点染紫色，在根部点染柠檬黄，让颜色自然晕开即可。

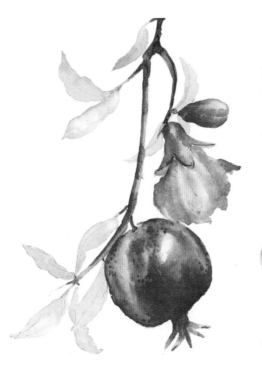

7　趁湿在石榴左侧点染一些柠檬黄。根据石榴的结构特征，用朱红色叠加在石榴的顶端、侧边，并向高光延伸。待颜色干后，在石榴的表面用朱红色以点画的方式画上小点，增加细节。用同样的方法绘制石榴的萼片。

8　用朱红色画花瓣的边缘、尖端及暗部，然后给深色的叶子叠加一层隔绿色，并画出叶脉。最终绘制完成。

绘制要点

　　此幅画将成熟的石榴和花朵画在一起，绘制时注意营造石榴的体积感和花朵颜色的深浅变化。绘制此画时主要运用湿画法和平涂法。

 小专题 小提琴上绽放的鲜花

小提琴演奏出的乐章能让人陶醉在优美的音乐旋律中，就如同琴弦上开满了怒放的花朵，让人沉醉而不知归路。

所用的颜色

● 024 永固橙 ● 032 玫瑰红 ● 017 镉红色 ● 147 深群青 ● 176 紫色

● 107 沙普绿 ● 092 镉绿色 ● 052 柠檬黄 ● 076 永固深黄

绘制步骤

1 用2B铅笔勾勒出小提琴及花朵的形状和位置。

2 先将花朵用适量的水铺底，趁湿在花心处点入柠檬黄，使颜色随水自然晕开。之后用永固橙绘制花瓣，趁湿在花瓣边缘点染永固橙。

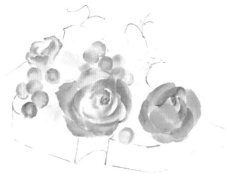

3 用玫瑰红给周边的果子和花朵铺底色，趁湿在果子和花朵边缘接入玫瑰红。用玫瑰红加少量的镉红色调和后，绘制出小提琴尾部花朵的边缘，再用清水笔笔尖将颜色晕染至花瓣下方。用柠檬黄画出紫色花朵的花心部分，用深群青画出花瓣。

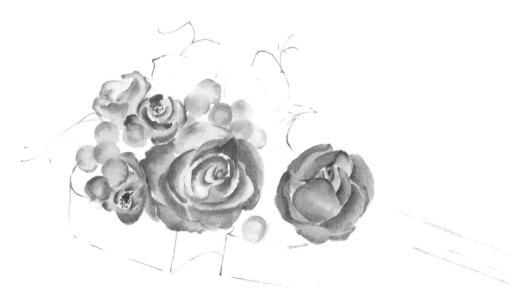

4 趁湿在紫色的花瓣边缘接入紫色和深群青调和后的颜色，并以短线的形式画出花丝，用点画的形式画出花药。最后用镉红色叠加在花瓣边缘，并用笔尖进行晕染。

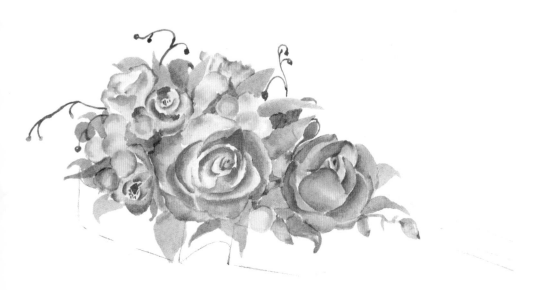

5 继续用步骤3和步骤4的方法将其余的紫色花朵绘制完。向上攀爬的枝蔓用镉红色加紫色调和后画出。下半部分的叶子用沙普绿铺色，上半部分的叶子用镉绿色铺色。同时用玫瑰红画出隐藏在叶片后面的果实。用镉绿色画出最后面的叶子，并在一些浅色叶子上叠加一些镉绿色。

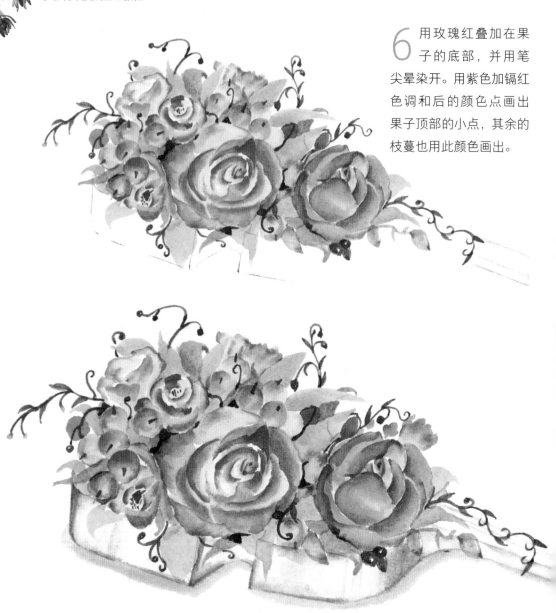

6 用玫瑰红叠加在果子的底部，并用笔尖晕染开。用紫色加镉红色调和后的颜色点画出果子顶部的小点，其余的枝蔓也用此颜色画出。

7 小提琴用柠檬黄铺出底色，并留出长条形的白底作为高光。在小提琴边缘及转折处叠加永固深黄，并用笔尖进行晕染。留出小提琴的浅色部分不涂色。最终绘制完成。

◦◦◦◦ 绘制要点 ◦◦◦◦

绘制开满鲜花的小提琴时，需要先将小提琴的外形确定好，再绘制里面的各种鲜花。画鲜花草图时，并不需要面面俱到，只需要将各自的形状、位置找到即可。绘制此画时主要运用晕染法和平涂法。

第四章

百卉私语

莲蓬手捧花

中国人对莲蓬的钟爱自古就有，观音盘坐的莲花座就是一个硕大的莲蓬，这足以证明它在人们心中的地位。莲蓬内多含莲子，而莲子是"连子"的谐音，古人常用它来寓意"多子多孙"或"子孙满堂"。

所用的颜色

● 114 永固浅绿　● 147 深群青　● 154 孔雀蓝　● 143 钴蓝色　● 014 朱红色

● 116 永固深绿　● 115 永固绿　○ 052 柠檬黄　● 004 象牙黑　○ 003 中国白

● 076 永固深黄　● 176 紫色

绘制步骤

1 用2B铅笔先确定出手捧花大致的位置，再确定出中间及右侧莲蓬的位置和大小，并依次将所有的配花勾画完成。

2 从配花开始绘制。用紫色铺出花瓣的底色，趁湿在花瓣中点入钴蓝色和深群青，使花朵颜色更丰富。

3 偏红的花朵用朱红色铺出底色，趁颜色未干时点入紫色，使紫色和朱红色自然融合在一起。用柠檬黄给花心铺出底色，趁湿点入永固浅绿。花茎和绑带用永固浅绿以平涂的方式绘制。

4 将永固浅绿与柠檬黄进行调和，之后以平涂的方式给莲蓬铺出底色。注意突出的圆形莲子部分不要涂色，留出白色底。

5 用孔雀蓝以平涂的方式给所有的叶子铺出底色，趁湿在叶子的尖端点染永固绿，使两种颜色自然融合。花茎之间的空隙用永固绿绘制。

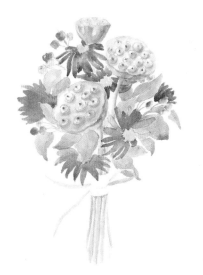

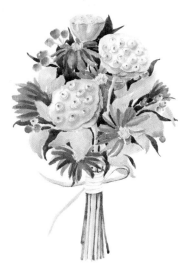

6 用朱红色给圆形果实铺底色，趁湿在顶部点染深一些的朱红色。莲子的底色用孔雀蓝绘制，趁湿在其上点染永固绿，尖端点孔雀蓝。莲蓬侧面的暗部叠加孔雀蓝，其边缘转折处及上部孔洞与莲子相接的边缘用孔雀蓝勾画。

7 深色的叶子和部分花茎的颜色用永固深绿加象牙黑调和后绘制。其余花茎使用紫色绘制。花茎上的绳子用永固浅绿勾线，深色边缘使用永固深绿加象牙黑调和后绘制。蓝紫色花朵的第二层花瓣用紫色叠加绘制。用朱红色给果子顶端画上点。花蕊的花丝用永固深黄绘制。

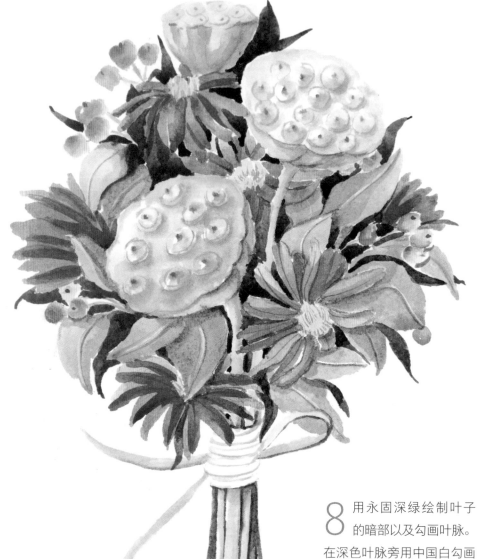

8 用永固深绿绘制叶子的暗部以及勾画叶脉。在深色叶脉旁用中国白勾画进行提亮。花脉用朱红色和紫色勾画。最终绘制完成。

● 绘制要点 ●

　　此幅画以莲蓬为主花，起稿时要先确定出中间莲蓬及右侧莲蓬的位置和大小，再确定其余配花的位置。绘制此画时主要运用平涂法和叠加法。

帝王花手捧花

　　帝王花是南非共和国的国花。其花朵硕大，花形奇特，号称"花中之王"。久开不败的帝王花，被誉为全世界最富贵华丽的鲜花，代表着旺盛而顽强的生命力。它的花语是胜利、圆满与吉祥。

所用的颜色

◗ 114 永固浅绿　● 194 熟褐色　○ 052 柠檬黄　○ 063 永固黄　● 032 玫瑰红

● 116 永固深绿　● 154 孔雀蓝　● 147 深群青　● 014 朱红色　● 176 紫色

● 092 镉绿色　○ 003 中国白

绘制步骤

1　用2B铅笔先整体定位出手捧花的大小和位置，再确定出霸王花的大小和位置，然后依次画出其余的配花。

2　首先用笔蘸适量的清水铺设在花束上，接着用柠檬黄给右侧主帝王花铺底色。在底部往上依次接入些许永固浅绿和玫瑰红勾勒出苞叶。后面的黄色帝王花用永固黄铺出底色，并用玫瑰红勾画苞叶形状。隐藏在最后的帝王花用永固浅绿与柠檬黄混合后画出。紫粉色帝王花的苞叶用玫瑰红铺底色，并用紫色勾画苞叶。陪衬的枝蔓叶子用孔雀蓝铺底色。空隙部分用深群青铺出底色，并接入孔雀蓝和紫。

3 用柠檬黄绘制花托和花茎的底色。暗部用深群青绘制。花间的细长小叶用镉绿色绘制。深入绘制紫粉色花朵，在苞叶两侧及尖端叠加玫瑰红，并留出中间的浅底色。用朱红色以线条的方式绘制橙黄色花球的花蕊。

4 将永固黄叠加于花蕊处，左侧留出浅底色，并趁湿在尖端点染朱红色。靠近花蕊的苞叶两个侧面用永固黄绘制，外面两层苞叶侧边则用永固浅绿绘制，中间留出浅底色。趁湿在尖端点染玫瑰红，中间凸起部位用永固浅绿勾线。花卉之间的暗部用深群青加永固深绿和紫色调和后的深色绘制。

5 将永固深绿叠加于花卉顶部细小的叶子上。将永固浅绿叠加于捧花底部的部分叶片上。

6 花茎上的绑带纹路用熟褐色勾画，并用笔尖蘸清水对线条进行晕染。底部的枝干用永固浅绿和熟褐色绘制，暗部用紫色绘制，也要用笔尖稍加晕染。圆形叶片的叶脉用镉绿色勾画。

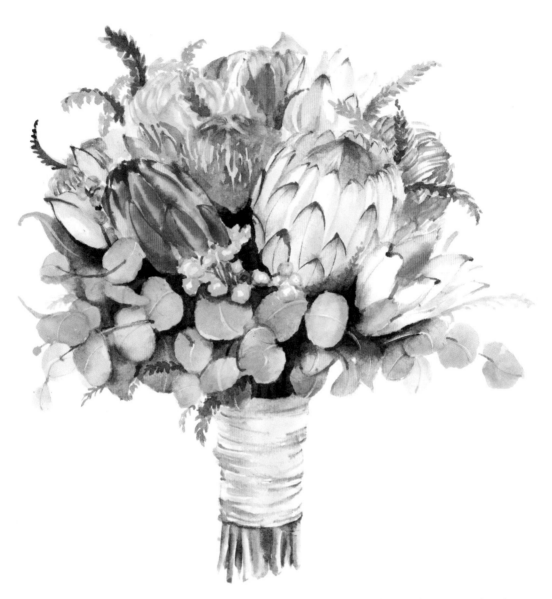

7 帝王花的苞叶尖端、边缘及凸起处用玫瑰红勾画，使主体形象更突出。然后用中国白勾画圆形叶片上的深色叶脉。最终绘制完成。

绘制要点

帝王花实际上是一个花球，有许多花蕊，并被巨大的、色彩丰富的苞叶所包围。起稿时先勾画出花球的大小和形状，再画外层的苞叶。涂色时先画出花卉和叶子的底色，再逐步深入刻画细节。绘制此画时主要运用平涂法和叠加法。

百合手捧花

百合花姿雅致，叶片青翠娟秀，白色淡雅的百合配上紫色和蓝色的小花清爽而又高雅，这样的捧花拿在手中既可以衬托气质，又是很好的装饰。百合象征夫妻恩爱，百年好合，是婚礼上的用花。

所用的颜色

● 143 钴蓝色　● 147 深群青　● 145 天蓝色　● 022 深红色　● 114 永固浅绿
● 117 橄榄绿　● 092 镉绿色　● 176 紫色

绘制步骤

1 用2B铅笔确定出水滴形捧花的位置和大小。先从正面左上方的百合开始绘制，接着依次画出其他花朵的外形。

2 先用紫色铺出辅花的底色，趁湿在暗部及花瓣叠压处接入深群青，并继续在花瓣中点染深红色和天蓝色，使颜色自然融合。注意铺色时，保留花瓣的转折凸起面和朝上的翻转面的浅色区域。隐约的绣球花用紫色铺设底色，并保留花瓣转折凸起的白色底。

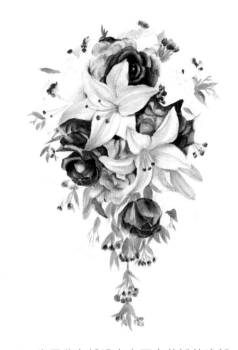

3 趁湿给浅紫色的辅花点染天蓝色。花药用深红色加深群青混合后，以点画的方式绘制。紫色花瓣的结构处、叠压处及边缘用深红色进行强调勾画，使花形及结构更明确。

4 先用紫色铺设左上百合花瓣的暗部，再用深群青铺设右下百合花瓣的暗部。花瓣中间的棱用淡淡的永固浅绿绘制，棱两侧用淡淡的紫色勾线。花丝及花苞用永固浅绿绘制底色。花苞的褶皱及叶子用橄榄绿绘制。紫色花朵的暗部以及花朵之间的叠压处使用深群青强调一下。

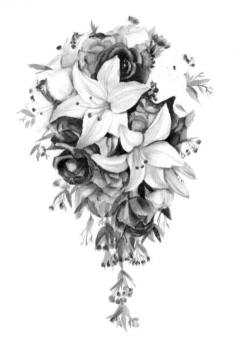

5 将天蓝色叠加于绣球花瓣上，趁湿在花瓣尖端点染紫色。深色的叶子用橄榄绿加镉绿色调和后叠加于原来橄榄绿的叶片上。

6 用紫色绘制百合花的底色，花瓣边缘和中间的棱两侧用深一些的紫色勾画。暗部趁湿接入天蓝色。

7 百合花瓣中间的棱两侧以及花瓣边缘用紫色强调一下，不要全部画成实线。花丝两侧边缘用镉绿色勾画。最终绘制完成。

绘制要点

绘制时首先勾画出整个捧花的位置和大小，整体近似水滴形。同样先确定主花百合的位置和大小，再依次绘制其余辅花。由于捧花中的小花较多比较复杂，绘制时要注意花与花之间的叠压关系。绘制此画时主要运用叠加法。

落新妇手捧花

　　落新妇枝条轻柔，细长的圆锥形花序，花朵密集，开花时毛茸茸如雾般缥缈，自带仙气。落新妇颜色柔和而又梦幻，既有垂吊感，又有很好的延展性。一束落新妇，无须增添其他花朵就已经很美好了。它的花语是我愿清澈地爱着你。

所用的颜色

◯ 052 柠檬黄　　● 014 朱红色　　● 032 玫瑰红　　● 147 深群青　　◯ 114 永固浅绿

● 145 天蓝色　　● 022 深红色　　● 092 镉绿色　　● 176 紫色

绘制步骤

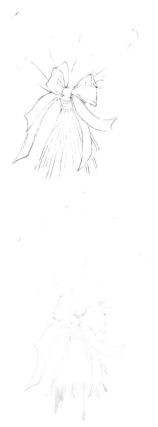

1　用2B铅笔轻轻地勾画出花束的扇形特征，确定好上下、左右的位置。蝴蝶结可以画得详细些，线条轻松流畅。

2　拿笔蘸适量的清水，以平涂的方式给花束铺水，同时趁湿在花朵和枝干上铺出淡淡的柠檬黄做底色。

3　趁湿用朱红色给圆锥形的花序和枝干铺出底色，在个别花朵处接入少许淡淡的紫色。绘制花穗时依然要趁湿，以点画的方式绘制。中间近处的几朵花先用朱红色绘制，再用玫瑰红绘制。

99

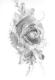

4 继续趁湿在前面的花朵和花尖处点染较深的玫瑰红和紫色，以强调出前面的花穗。枝干用较淡的紫色以平涂的方式进行铺色。

5 先用深群青铺出蝴蝶结的底色，注意蝴蝶结边缘颜色深，中间颜色浅。接着在局部趁湿接入少量的天蓝色，使颜色有变化。再用深一些的深群青叠加在蝴蝶结的边缘和底层的飘带上。用紫色绘制绑花束的绳子，中间浅两边深，使其呈现出体积感。

6 将深红色和紫色进行调和，以点画的方式绘制最前面的花穗。继续用玫瑰红以点画的方式画出其他的花穗和加深部分枝干，使整个花束看起来较丰富。

7 用朱红色以点画的方式绘制花穗，使花束更饱满。其余枝干用永固浅绿和镉绿色绘制。然后将深群青叠加在蝴蝶结边缘及褶皱处。画完后擦掉多余的铅笔痕迹。最终绘制完成。

● 绘制要点 ●

　　此幅画中的花束整体呈扇形，每一株又呈圆锥形，在起稿时要遵循这一特点。此画在表现花朵毛茸茸的质感时，主要运用湿画法。

鲜花花环

　　鲜花代表了爱和祝福，是最适合新娘佩戴的装饰了。将鲜花做成美丽的花环，就像天使的祝福萦绕在踏入婚姻殿堂的新人身旁。

所用的颜色

● 032 玫瑰红　　● 014 朱红色　　● 143 钻蓝色　　● 147 深群青　　● 176 紫色

● 107 沙普绿　　● 092 镉绿色　　● 194 熟褐色　　● 114 永固浅绿

绘制步骤

1 用2B铅笔勾勒出花环的形状和大小，确定出主花、配花以及叶子等的位置。

2 先从主花开始绘制。用笔蘸适量的清水给花朵铺水，趁湿用玫瑰红画主花和旁边配花的花心。花瓣的底色用浅的深群青绘制，其他配花的底色用浅的钻蓝色画出，果实用朱红色和玫瑰红画出，并趁湿在边缘接入紫色。

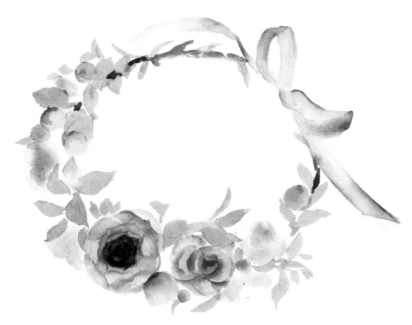

3 用玫瑰红和紫色画主花和配花的花瓣边缘，并用笔尖进行晕染。花环的主干用较深的熟褐色绘制。蝴蝶结用淡淡的熟褐色铺出底色，边缘趁湿接入较深的熟褐色，注意中间颜色浅，边缘颜色深。大部分叶子用沙普绿与永固浅绿调和后铺出底色，其余叶子用镉绿色铺出底色。

4 对配花进行刻画，果实用玫瑰红在边缘处进行叠加，将颜色晕染至果实中间部位，顶端保留浅底色，并点上紫色。配花的花瓣用浅的钴蓝色叠加，并用深的钴蓝色和深群青勾画出外形。

5 进一步丰富花环。用玫瑰红与钴蓝色进行调和，以点画的方式画出深色的穗状花序及一些枝叶。叶脉用沙普绿勾画。蓝色花朵的花瓣边缘用钴蓝色勾画。蝴蝶结的边缘使用熟褐色勾画出明确形状。最终绘制完成。

> **绘制要点**
>
> 此花环上的花材比较丰富，有大有小。绘制时要先确定花环的形状和大小，再确定主花的大小和位置、配花的大小和位置。绘制此画时主要运用湿画法和叠加法。

鲜花手腕花

　　手腕花是新娘和伴娘在婚礼当天戴在手上的花饰，一般是在迎亲的时候佩戴手腕花。手腕花通常由一到两朵主花和辅花构成，主花要和婚礼用花一致。佩戴漂亮且生机勃勃的手腕花，能为出嫁的新娘增添美丽。

所用的颜色

● 024 永固橙　● 014 朱红色　● 063 永固黄　● 115 永固绿　● 176 紫色
● 092 镉绿色　● 032 玫瑰红　○ 003 中国白　● 114 永固浅绿

绘制步骤

1　先用紫色画内部的圆形花心，并用笔尖蘸适量水对其进行晕染，中间颜色浅，边缘颜色深。再用浅的永固橙画外层花瓣，用笔尖将颜色晕染开，花瓣边缘颜色深，根部颜色浅。

2　继续绘制外层花瓣，注意花瓣与花瓣之间的叠压关系。用浅的永固橙铺出底色，并趁湿在花瓣中接入紫色，使两种颜色互相融合。接着用永固橙叠加在花瓣边缘处，并稍加晕染，使颜色过渡自然。

3　画完花朵后，为了强调花朵本身的主次关系和结构，将朱红色叠加在花心及近处花瓣的边缘，并稍加晕染，使花形明确，主次清晰。

4　接下来画辅花。先用永固浅绿以平涂的方式画出叶子，并趁湿在其中接入永固绿，丰富叶子颜色。

5 继续用永固绿画完其余的叶子。红色花朵用朱红色铺出底色，并用笔晕染出顶端颜色深、根部颜色浅的效果。用永固黄绘制黄色花朵。用玫瑰红、永固黄给果子铺出底色，晕染出侧边颜色深、中间颜色浅的效果。

6 加一朵用朱红色绘制的花苞和用永固黄绘制的球形果实。继续增加叶子，用永固浅绿和永固绿铺出叶子的底色。

7 先用紫色画出丝带的底色，稍加晕染，使丝带边缘和尖端颜色深，中间及转折凸起处颜色浅。再用永固浅绿点出上部枝干上的小花苞。将朱红色叠加在主花花瓣的内侧和辅花花苞的顶端。花脉用深的朱红色细细勾画。

8 将浅一些的镉绿色叠加在叶子的上部，使叶子的颜色鲜艳、层次丰富。叶脉用深一些的镉绿色绘制，并根据构图的情况增加镉绿色叶子。丝带的深色区域及边缘叠加一层紫色。

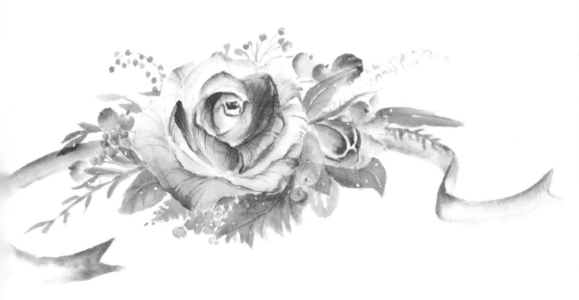

9 为丰富画面效果，用中国白提亮叶子的主叶脉，并以点画的形式在一些叶片上点出自由的、散落的小点。最终绘制完成。

● 绘制要点 ●

　　此手腕花由一朵主花和辅花构成。花朵以橙红色为主，绘制时需注意花朵的层次结构，先从主花的花心开始画，再向外延伸到不同层次的花瓣。画完主花后再画辅花和枝叶。绘制此画时主要运用晕染法和叠加法。

鲜花胸花

胸花是婚礼当天为新郎做点缀的一种装饰，一般与新娘的捧花设计相呼应。胸花无论在寓意上，还是在颜色、款式、造型上都有着不同的特点，可以选择自己喜欢的款式。

所用的颜色

○ 052 柠檬黄　● 032 玫瑰红　● 143 钴蓝色　○ 114 永固浅绿　● 014 朱红色

● 154 孔雀蓝　● 147 深群青　● 194 熟褐色　● 116 永固深绿　● 176 紫色

绘制步骤

1 先用淡淡的柠檬黄铺出圆形主花的底色。再从花心开始画花瓣，花心用紫色绘制，花瓣用玫瑰红绘制，并用笔尖从花瓣边缘向根部晕染。

2 继续用相同的方法绘制其余花瓣。需要注意，先用玫瑰红画出花瓣，然后用笔尖进行晕染，再趁湿接入紫色。

3 给花瓣外侧及边缘叠加一层较深的玫瑰红。花心用玫瑰红加钴蓝色调和后的颜色，以点画的方式画出花心。

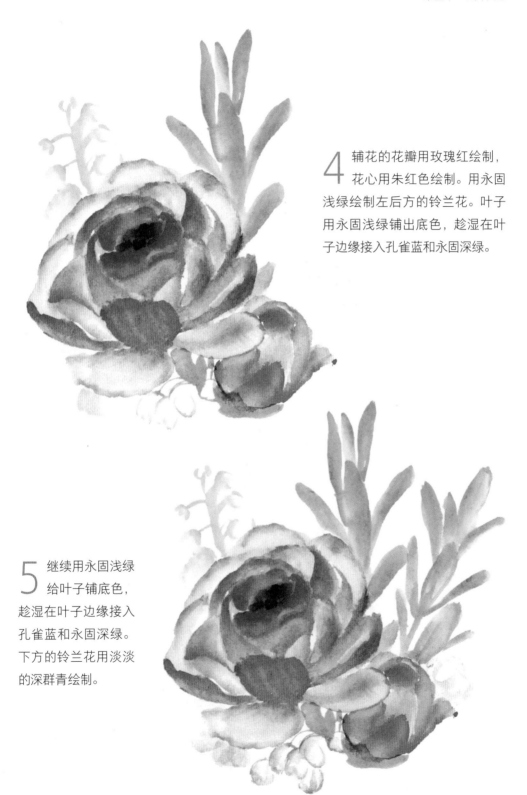

4 辅花的花瓣用玫瑰红绘制，花心用朱红色绘制。用永固浅绿绘制左后方的铃兰花。叶子用永固浅绿铺出底色，趁湿在叶子边缘接入孔雀蓝和永固深绿。

5 继续用永固浅绿给叶子铺底色，趁湿在叶子边缘接入孔雀蓝和永固深绿。下方的铃兰花用淡淡的深群青绘制。

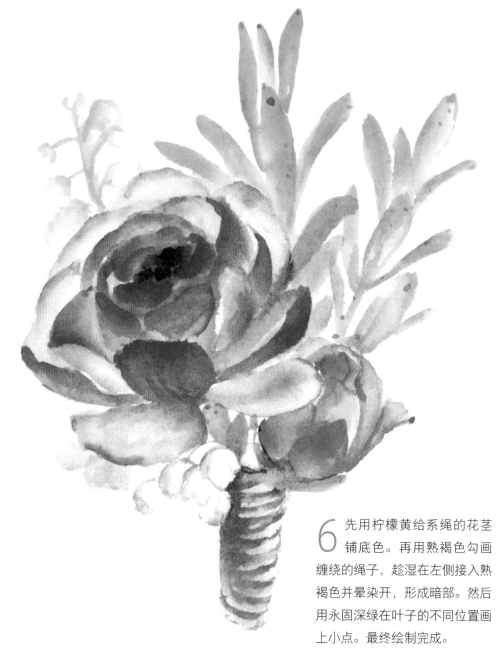

6 先用柠檬黄给系绳的花茎铺底色。再用熟褐色勾画缠绕的绳子，趁湿在左侧接入熟褐色并晕染开，形成暗部。然后用永固深绿在叶子的不同位置画上小点。最终绘制完成。

━━━━ 绘制要点 ━━━━

此胸花的主花由一朵开放的花和一朵半开放的花组成，花朵以玫瑰红为主。在绘制过程中，注意主花的花瓣层次和色彩变化。绘制此画时主要运用晕染法和叠加法。

小专题 鲜花鸟巢

这幅画我们用小鸟和鲜花来搭配组合，主色调为橙黄色，并且添加了紫色的辅花，使画面色彩丰富、明朗。画面中正在修建鲜花鸟巢的小鸟嘴巴里还叼着树枝，或许正在思考要把它放在哪里。在这样的"房子"里休息是多么悠闲惬意啊。

所用的颜色

- 063 永固黄
- 014 朱红色
- 024 永固橙
- 117 橄榄绿
- 114 永固浅绿
- 143 钴蓝色
- 147 深群青
- 194 熟褐色
- 004 象牙黑
- 197 浅红色
- 154 孔雀蓝
- 176 紫色

绘制步骤

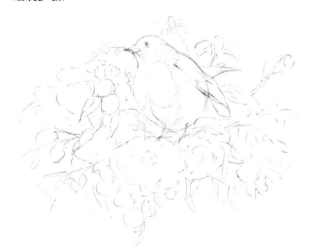

1 先用2B铅笔确定小鸟的大小和位置，再确定鸟巢的形状和位置，接着从小鸟开始依次画出相应的细节。

2 先给小鸟的身体部位涂抹适量的清水，接着用永固黄给小鸟的胸前和身体的其他位置铺底色，并趁湿在胸前叠加一层永固黄。肚子底下靠近腿的位置用紫色绘制。嘴巴和眼睛铺上熟褐色，注意涂色时直接留出眼睛的圆形小高光。趁湿在嘴尖处点染象牙黑。圆形瞳孔也用象牙黑画出来。

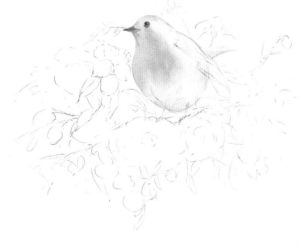

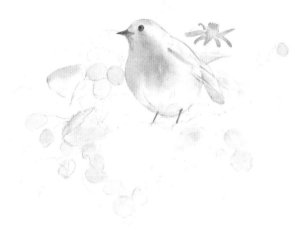

3 接着开始用永固黄以平涂的方式给黄色花朵和果实铺设底色。黄色小菊花的花瓣和花蕊用永固黄一笔一笔画出来。

4 右下方黄色花的多层花瓣边缘用永固橙勾画，并用笔尖将颜色向下晕染。中间的粉色花朵先用朱红色勾画内部的几层花瓣，并用清水笔进行晕染。然后用紫色绘制外部花瓣，也要将颜色晕染开，并趁湿在花瓣叠压处点染朱红色。

5 继续用步骤4的方法和颜色绘制完其他的红色和橙色花朵。然后用紫色铺出紫色花朵的底色。枝干和叶子分别用永固浅绿和橄榄绿以平涂的方式绘制。

6 左上侧的小碎花分别用紫色和钴蓝色以点画的方式绘制花序。从果子的边缘开始叠加适量的永固橙，并将颜色向周围晕染，留出果子的浅色高光。趁湿在永固橙中点染朱红色。用浅红色以线条的方式画出花蕊。

7 根据小鸟的身体结构和羽毛的质感，在脖子及胸前叠加永固橙，并稍加晕染。用象牙黑勾画出它的嘴缝。翅膀底面和边缘用象牙黑铺色。头顶的深色羽毛用熟褐色绘制。给它旁边及后背的浅色羽毛晕染上孔雀蓝。最后用深群青绘制右侧紫色花朵的枝干和最底层的叶子。

8 用熟褐色与象牙黑调和后的颜色叠加在小鸟的头顶、翅膀和尾巴上，趁湿在翅膀边缘接入更深的调和色。等小鸟胸前的颜色干透后，用永固橙勾画一根一根的羽毛。最终绘制完成。

绘制要点

　　此幅画的主角是小鸟，陪衬是鲜花鸟巢。看起来画中的元素有些繁多复杂，其实通过前面的练习，大家已经具备了绘制花朵的能力。小鸟的形象比较简单，可以先把它按圆形头和圆形身体的组合绘制出，再绘制小鸟的细节。绘制此画时主要运用平涂法、叠加法和晕染法。

第五章

花草精灵

好运精灵

　　我们都希望获得好运，这幅画便是以此为主题来创作的。绽放的鲜花让人一看就心生欢喜，心情愉悦，好运自然容易来临。此幅画选取了各种不同的鲜花与小船进行搭配组合，枝繁叶茂，鲜花精灵坐在其中，好似驾驶着好运之船向我们驶来。

所用的颜色

- 032 玫瑰红
- 014 朱红色
- 017 镉红色
- 065 晕黄色
- 116 永固深绿
- 143 钴蓝色
- 154 孔雀蓝
- 115 永固绿
- 194 熟褐色
- 114 永固浅绿
- 067 明黄色
- 147 深群青
- 004 象牙黑
- 176 紫色

绘制步骤

1 用2B铅笔按椭圆形的构图形式先画出小船和精灵，再简要地勾画出分布在不同位置的大大小小的花朵。

2 船身用淡淡的朱红色以平涂的方式铺出底色，并用笔尖进行晕染，使船身中间颜色浅，边缘颜色深。并趁湿在船身边缘点染紫色，使颜色自然融合。

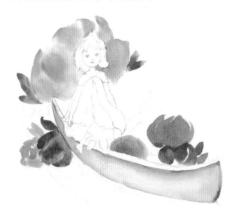

3 小精灵身后的大花用淡淡的朱红色铺出底色，趁湿在花朵根部及边缘点染紫色和玫瑰红。船身周边的花朵用玫瑰红和紫色以平涂的方式分别铺出底色。

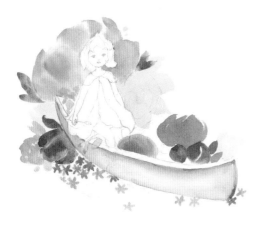

4 用晕黄色给黄色花朵铺出底色。船下的小花分别用较淡的深群青和较深的深群青绘制。

5 继续画船底的小花。在船底添加一些钴蓝色的小花，使色彩更丰富。叶子用较多的孔雀蓝与较少的永固绿调和后绘制，并趁湿点染钴蓝色。

6 深入绘制花朵。将玫瑰红叠加于精灵身后花朵的花瓣尖端，用笔尖向下晕染，形成头尾两端颜色深、中间颜色浅的形式。花脉用玫瑰红勾画。船身前面的红花用镉红色进行叠加绘制。紫色和红色花朵的花脉用深群青勾画。船内黄色花朵的花心用熟褐色绘制，花瓣用晕黄色加极少的熟褐色调和后一笔一笔画出。

7 开始画鲜花精灵。精灵的眼睛、眉毛、头发用熟褐色与象牙黑调和后的颜色画出。嘴唇用朱红色绘制。头上的叶子帽、衣领、魔法棒都用永固浅绿绘制。脸上的红晕和鼻底用明黄色绘制。继续用永固浅绿绘制鲜花精灵的裙子，衣服内层铺设淡淡的永固浅绿，衣服边线用深一些的永固浅绿勾画，并给花间的浅色叶子叠加一层永固浅绿。

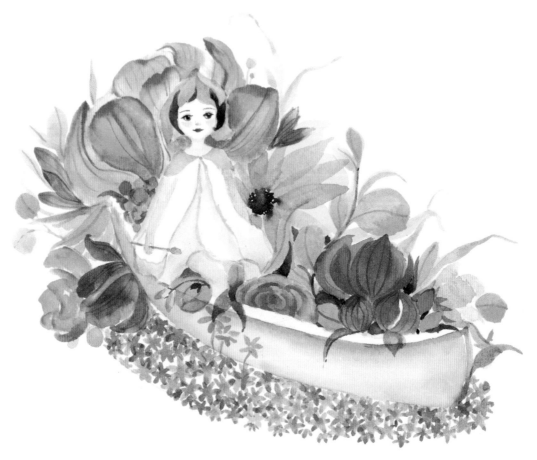

8 将所有的浅色叶子叠加完永固浅绿后，再用永固深绿一笔一笔画出深色叶子。所有叶脉也用永固深绿勾画，之后用镉红色勾画船身前面红色花朵上的花脉。最终绘制完成。

● **绘制要点** ●

　　此幅画为椭圆形构图。绘制时可以先在纸张上画一个椭圆形，再确定出小船和精灵的位置。花卉按照精灵身后的花最大、船内的花次之、船下的花最小来安排，并在盛开的花卉中穿插一些含苞待放的花苞，使画面更丰富、更灵活。绘制此画时以平涂法和叠加法为主，辅以晕染法。

梦之精灵

　　因为有了梦之精灵，做梦的人才能抵达梦乡。这幅画中我们可以将花朵想象为床，梦之精灵舒适地躺在其中，沐浴着香甜的花香，配合着虚幻的背景，营造出一种梦境般的世界。

所用的颜色

● 032 玫瑰红　● 154 孔雀蓝　● 147 深群青　○ 052 柠檬黄　● 114 永固浅绿

● 115 永固绿　● 197 浅红色　● 004 象牙黑　○ 024 永固橙　○ 067 明黄色

● 176 紫色

绘制步骤

1 用2B铅笔借圆规画出圆形，先沿着圆形的边线勾画花朵，再根据花朵画出精灵。

2 先用玫瑰红和紫色沿着花瓣边缘铺色，再用笔尖向花瓣中间晕染。精灵的头发用玫瑰红铺色，趁湿整体点染紫色。

3 先给花瓣铺设适量的清水，在靠近花蕊处、花朵尖端和根部点入玫瑰红，并用笔尖稍加晕染。趁湿在顶部的花瓣中点染深群青。精灵的衣服也用深群青绘制后用笔尖稍加晕染。花蕊用柠檬黄绘制。

4 花朵的枝干先用永固浅绿以平涂的方式绘制底色，再趁湿在边缘处点染永固绿。精灵的眉毛、眼睛和鼻底用浅红色和象牙黑调和后绘制。注意鼻底的颜色较淡一些。精灵的耳饰用永固橙铺底色，嘴唇用玫瑰红绘制，皮肤用明黄色铺设，头顶和脸两侧点染紫色。

5 精灵脸上的红晕用玫瑰红绘制，发丝用紫色勾画，裙子上的纹路用深群青勾画，再在耳饰上叠加永固橙。

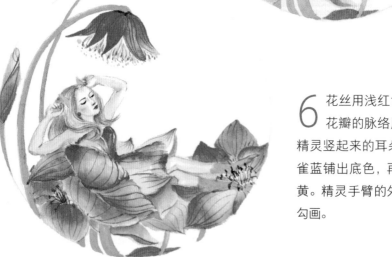

6 花丝用浅红色细致地勾画。花瓣的脉络用玫瑰红勾画。精灵竖起来的耳朵和袜子先用孔雀蓝铺出底色，再叠加一层柠檬黄。精灵手臂的外轮廓用浅红色勾画。

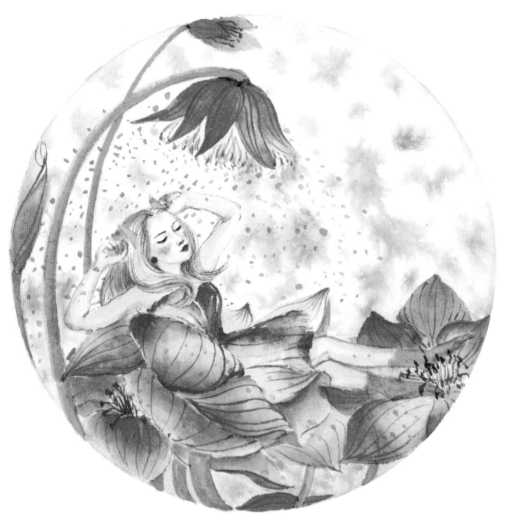

7 用适量清水将背景打湿，趁湿在背景上点染深群青，让颜色自然地变换，形成梦幻般的背景。等背景颜色干了之后，再用柠檬黄在花蕊底下点出花粉。最终绘制完成。

・绘制要点・

　　此幅画为圆形构图。花朵主要分布在画面下方和左侧，呈一个"C"字形。精灵位于花朵之上。整个画面的颜色以粉色为主，辅以蓝色和绿色，形成对比。绘制此画时以晕染法为主，辅以平涂法。

智慧精灵

一本好书蕴含着丰富的知识和美好的情感。这幅画中，我们将芭蕉叶作为小精灵的座椅，弯曲富有弹性的芭蕉叶承托着小精灵，坐在上面看书是一件非常惬意的事情。希望大家都能像智慧精灵一样，通过阅读书籍获得更多的智慧。

所用的颜色

● 194 熟褐色　　● 154 孔雀蓝　　● 067 明黄色　　● 063 永固黄　　● 116 永固深绿

● 014 朱红色　　● 092 镉绿色　　● 147 深群青　　● 004 象牙黑　　● 114 永固浅绿

● 197 浅红色　　○ 003 中国白　　● 176 紫色

绘制步骤

1 用2B铅笔先将弯曲的芭蕉叶主干画出来，再画出精灵的形象，接着将芭蕉叶的细节画出来，最后在背景的空隙处添加小花。

2 智慧精灵的头发先用熟褐色绘制出底色，再趁湿点染孔雀蓝，同时眉毛和眼睛也用熟褐色绘制。

3　精灵裙子的花心用永
　　固黄绘制，花瓣用明
黄色绘制，并用朱红色对空
隙处进行点缀。精灵的耳
朵用淡淡的明黄色铺色。

4　用永固浅绿以平涂的
　　方式画出芭蕉叶和精
灵翅膀的底色，注意芭蕉
叶中间的叶脉暂不涂色。

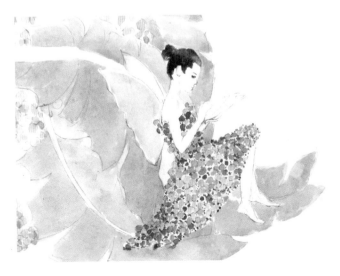

5　趁湿在芭蕉叶上叠加
　　一层镉绿色，并用笔
尖稍加晕染。在精灵翅膀
与芭蕉叶相交处以及精灵
头上方的芭蕉叶上点染深
群青。

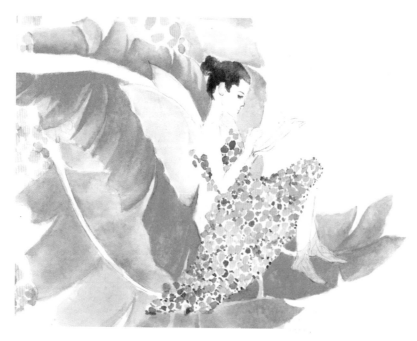

6 先将镉绿色和孔雀蓝调和后叠加在精灵坐的芭蕉叶上，要保留叶子边缘的底色。再将孔雀蓝叠加在最下方的叶子上，并稍加晕染。最后用淡淡的孔雀蓝给精灵的靴子铺上底色。

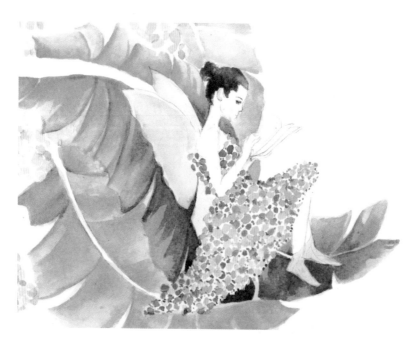

7 从芭蕉叶中间的叶脉开始向叶片两边叠加永固深绿，注意依然要保留叶片两边底层的颜色。在最下方的叶子裂开的地方勾画永固浅绿。

8 用明黄色绘制精灵的皮肤。耳后和耳轮的暗部用浅红色绘制。靴子上的纹路也用浅红色勾勒。嘴唇和脸颊的红晕用朱红色绘制。眼睫毛用熟褐色勾画。裙子上深色点点用浅红色绘制。

9 精灵翅膀的纹路、鞋头和书籍的底色用永固黄绘制，且翅膀的绿色纹路用镉绿色勾画。

10 给背景涂刷适量清水，趁湿将紫色点染进背景，用笔稍加晕染，使背景形成梦幻般的感觉。最后用中国白勾画翅膀的边缘，使翅膀具有光泽感。最终绘制完成。

绘制要点

绘制此幅画时，先勾画出从左侧伸展出的芭蕉叶轮廓，再绘制出精灵的形象，接着配合精灵绘制芭蕉叶的具体内容。绘制此画时以平涂法为主，辅以叠加法和晕染法。

鲜花精灵

　　鲜花是最好的礼物、最美的语言，能拉近我们与朋友、亲人、恋人之间的距离。这幅画选用红色虞美人与跳舞的精灵进行组合创作，精灵穿着虞美人裙子在花丛中翩翩起舞，挥舞着魔法棒，让鲜花开得更加艳丽芬芳。

所用的颜色

◐ 063 永固黄　● 014 朱红色　◐ 024 永固橙　● 154 孔雀蓝　◐ 114 永固浅绿

● 197 浅红色　◐ 067 明黄色　● 017 镉红色　● 194 熟褐色　○ 003 中国白

● 176 紫色

绘制要点

1 先用2B铅笔勾画出精灵的动态和具体的细节，再根据精灵的动态绘制花朵。

2 先给精灵的裙子涂刷适量清水，趁湿在腰间、胸前点染永固黄，再在裙边接入朱红色，使颜色自然融合。陪衬的花朵及魔法棒用永固橙以平涂的方式铺出底色，并趁湿点染朱红色。

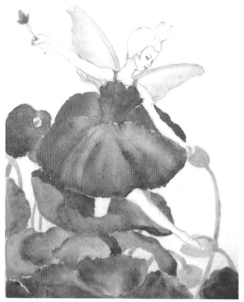

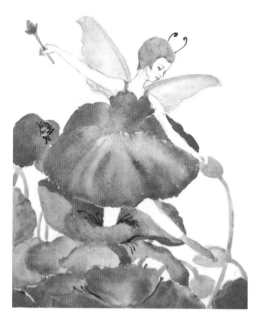

3 用朱红色给最前面的花朵铺设底色，之后用清水笔将颜色晕染开，使花瓣中间颜色浅。花茎和精灵翅膀用永固浅绿铺底色。在翅膀上边缘涂上孔雀蓝。花茎处点染孔雀蓝。

4 精灵的头发和鞋先用孔雀蓝平涂出底色，趁湿再点染永固浅绿和紫色。在魔法棒手柄上涂上孔雀蓝。花丝用紫色与浅红色调和后的颜色勾画。

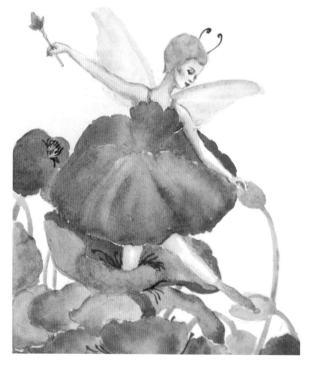

5 精灵的皮肤用明黄色铺设底色，腿部和手臂的高光处留白。手臂、脖子、脸的暗部用明黄色调入镉红色后的颜色绘制。用熟褐色与紫色调和后勾画眉毛和眼睛。嘴唇用镉红色绘制。

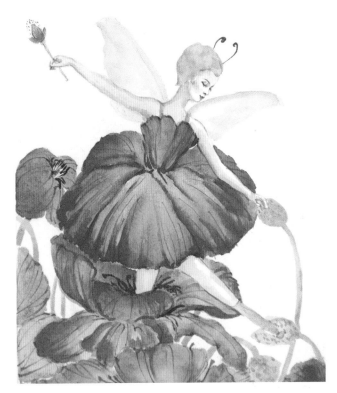

6 将镉红色按照花朵的纹理叠加在花瓣和精灵裙子的边缘，并用小号狼毫毛笔细致地勾画出花脉。魔法棒上的点用镉红色点画。绿色花苞上的点用永固黄点画。

7 虞美人花苞上的毛刺用永固浅绿与孔雀蓝调和后勾画。用中国白勾画裙子和花朵的纹路。脸颊上的红点用较淡的镉红色点染。

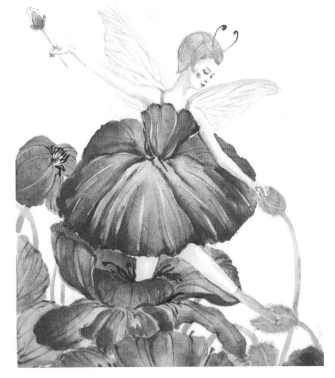

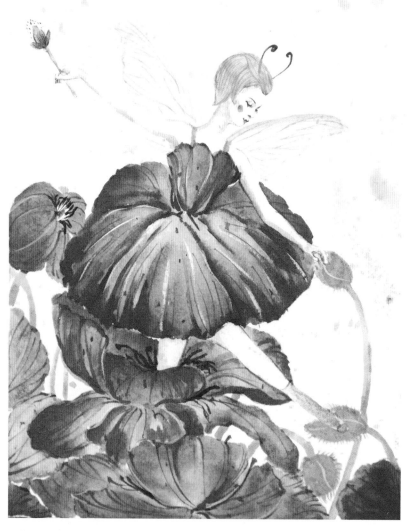

8 先将背景用适量清水打湿，再点染明黄色，使其自然晕开，然后在背景上点缀永固黄。最终绘制完成。

此幅画中虞美人的花形比较简单，为圆形。绘制时，可先绘制翩翩起舞的精灵，预留出底部的位置画花丛。精灵可以画得详细一些，花朵可以简略地勾画出外形即可。左右两侧的花朵微微向精灵方向弯曲，形成被鲜花簇拥的热闹效果。绘制此画时以接色法为主，辅以叠加法。

希望精灵

希望精灵长着翅膀，它栖息于人的灵魂之中。这幅画使用了较多的绿色叶子和花朵进行搭配组合。头戴绿色花环的精灵代表希望的叶子吹向遥远的地方，带给人们更多的欢声笑语。

所用的颜色

- 154 孔雀蓝
- 063 永固黄
- 143 钴蓝色
- 017 镉红色
- 114 永固浅绿
- 194 熟褐色
- 024 永固橙
- 197 浅红色
- 003 中国白
- 116 永固深绿
- 067 明黄色
- 176 紫色

绘制要点

1 首先用2B铅笔在纸张下方三分之一处画一条浅浅的横线，按照此线的高度勾画植物，再添加一些高于此线的植物，使画面活泼，最后将精灵细致地勾画出来。

2 先用紫色平涂出枝干的颜色，再用永固浅绿给叶子的局部涂色后在空白处接入孔雀蓝，并用笔尖对颜色稍加晕染，使颜色自然融合。花环的绿叶和飘飞的叶子用永固浅绿绘制，蓝色花朵用钴蓝色平涂出。

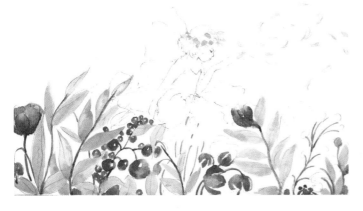

3 先用镉红色给花朵和果实铺出底色，果实的高光处留白，并趁湿在花朵根部和果实周边点染镉红色。

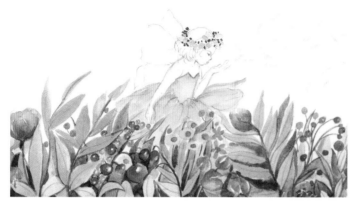

4 后面的深色叶子用永固深绿一笔一笔平涂绘制。花环上的花朵用镉红色点画，黄色的花朵用永固黄平涂绘制。靠近腰部的裙摆及胸前的裙子用永固橙绘制，同时在裙摆下面和胸前裙子处接入永固黄。黄色花朵的花心及浅色叶子的叶脉用永固橙勾画。

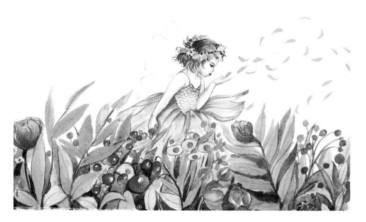

5 裙子的褶皱用较深的永固橙进行勾画。头发、眼睛和眉毛用熟褐色与浅红色混合后绘制。红色花朵的花脉和精灵的嘴巴用镉红色勾画。裙子的波浪形花纹以及暗部用永固橙勾画。

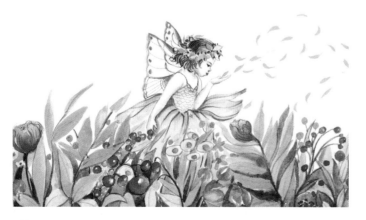

6 精灵翅膀上的花纹和裙子的褶皱用镉红色勾画，卷卷的头发丝用较深的熟褐色勾画。

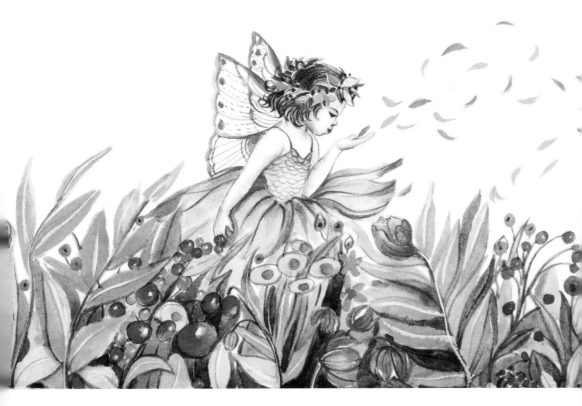

7　用永固浅绿与孔雀蓝混合后叠加在部分飘飞的叶子和花环的叶子上。用永固深绿叠
　　加在深色的叶子上，蓝色花朵的花脉用钴蓝色绘制，然后用中国白提亮部分叶脉、
枝干和花瓣。最终绘制完成。

<div align="center">• 绘制要点 •</div>

　　此幅画中绿色植物平铺呈现在画面上，植物随微风浮动，希望精灵位于其中，
整个画面舒展、宁静。绘制此画时以平涂法为主，辅以叠加法。

丰收精灵

缔造人生丰收的金秋，每滴汗珠都是充满生命力的种子。这幅画我们选用了石榴、小红果与精灵进行搭配组合，配以绿色的叶子，使果实颜色更加鲜艳。红红的果实挂满枝头，寓意着丰收的喜悦。

所用的颜色

● 014 朱红色　● 024 永固橙　● 194 熟褐色　● 117 橄榄绿　● 116 永固深绿

● 067 明黄色　○ 003 中国白　● 004 象牙黑　● 114 永固浅绿

绘制步骤

1 用2B铅笔将精灵的形体比例确定好后，细致地描绘人物的五官，同时绘制出裙子上的枝叶和果实。

2 用象牙黑与永固深绿调和后勾勒出精灵的形体轮廓。用明黄色画脸颊的颜色，用朱红色画嘴唇和眼影。

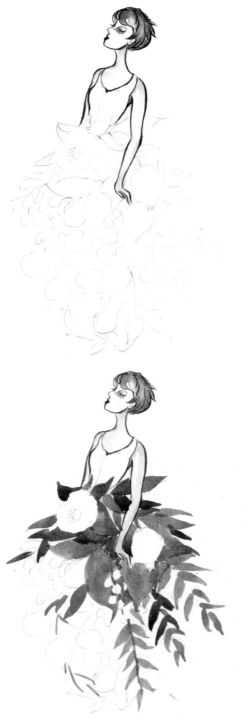

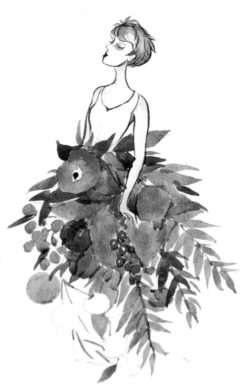

3 用熟褐色以平涂的方式铺出头发的底色，并用笔尖进行晕染，头顶颜色浅，发尾颜色深。皮肤使用明黄色铺设底色，手臂及脖颈的高光处留白，并趁湿在肩、手肘、脖颈暗部晕染深一点的明黄色。

5 裙子上的果实先用朱红色铺出底色，再趁湿点染永固橙，并用笔尖对果实颜色稍加晕染。

4 裙子上的叶子分为二层，上层的叶子用永固深绿以平涂的方式画出，下层的叶子用橄榄绿以平涂的方式画出。

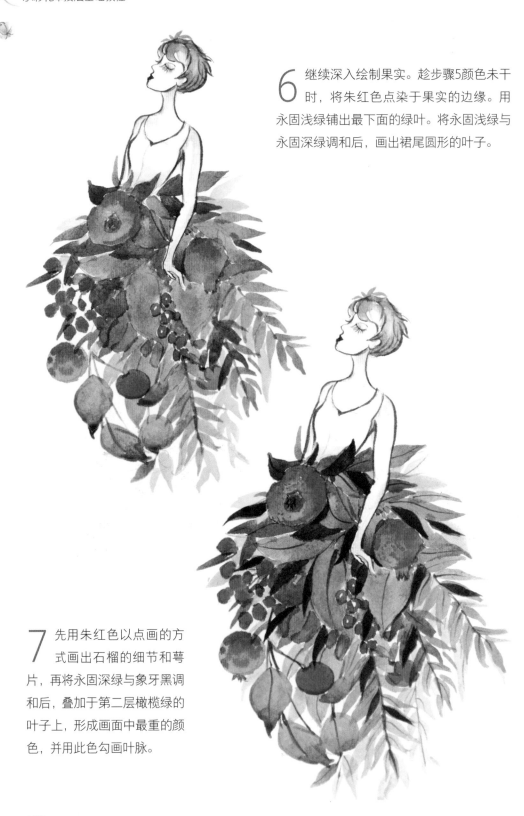

6 继续深入绘制果实。趁步骤5颜色未干时，将朱红色点染于果实的边缘。用永固浅绿铺出最下面的绿叶。将永固浅绿与永固深绿调和后，画出裙尾圆形的叶子。

7 先用朱红色以点画的方式画出石榴的细节和萼片，再将永固深绿与象牙黑调和后，叠加于第二层橄榄绿的叶子上，形成画面中最重的颜色，并用此色勾画叶脉。

8 用中国白在深色叶脉旁复勾，并以点画的方式画在石榴上，增加石榴的细节。最终绘制完成。

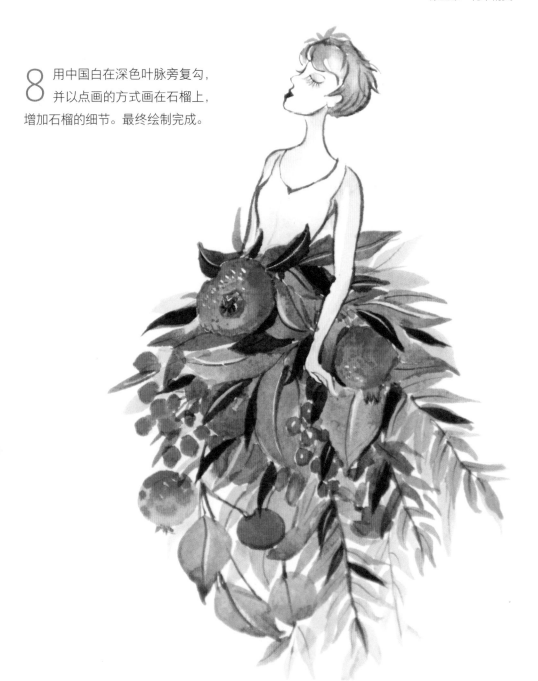

• 绘制要点 •

　　这幅画构图简单，只需将精灵的形体比例确定好即可。此画中人物作为重点需要细致描绘，身上穿的裙子可以看作是一个椭圆形，先画出来，再画出内部的枝叶和果实。绘制此画时以平涂法为主，辅以晕染法。

爱之精灵

　　此幅画造型简单，精灵的服装为粉红色系的花朵裙，营造出一种甜美、浪漫、温馨的氛围。从魔法棒中飘洒出的粉红花瓣代表着爱和感动。

所用的颜色

- ● 147 深群青
- ● 032 玫瑰红
- ● 117 橄榄绿
- ● 194 熟褐色
- ● 114 永固浅绿
- ● 154 孔雀蓝
- ● 067 明黄色
- ● 176 紫色

绘制步骤

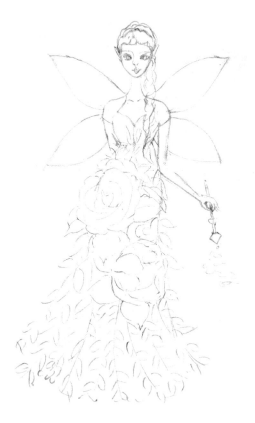

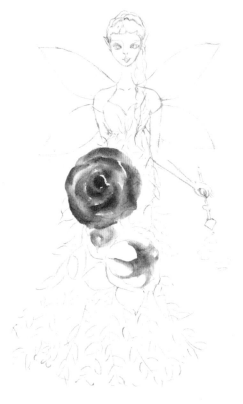

1 先用2B铅笔定位出精灵在纸张上的长宽高，再逐一画出精灵的动态、五官和裙摆上的细节。

2 先将紫色铺设于花瓣边缘，再用笔尖向花瓣内测进行晕染，并趁湿点染上深群青。下方花朵的花心用浅的深群青绘制。

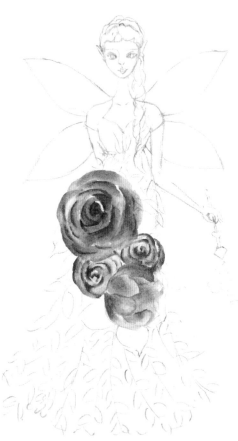

3 先用玫瑰红勾画裙子上的第一朵花瓣边缘，使花瓣层次分明，并进行晕染。再用浅的玫瑰红给旁边的花朵铺设底色。最后趁湿用深的玫瑰红勾画花瓣边缘，形成花瓣层次分明的花朵。

4 继续用玫瑰红以平涂的方式绘制裙摆下的花苞和魔法棒。精灵的上衣用玫瑰红勾画边缘线，并用清水笔进行晕染，形成边缘颜色深、中间颜色浅的效果。

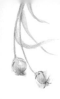

5　继续用玫瑰红绘制魔法棒上飘洒下来的花瓣，趁湿在花瓣尖端点染玫瑰红。裙摆的叶子和魔法棒上的宝石用永固浅绿与橄榄绿调和后的颜色画出。

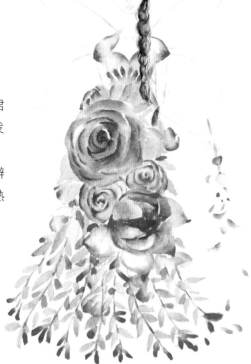

6　继续用玫瑰红画出花朵，以丰富裙摆。之后用淡淡的孔雀蓝铺出头发的底色，再趁湿在头发上叠加熟褐色，用深一些的熟褐色勾画发丝和编好的辫子上的发丝以及眼睛。眉毛用淡淡的熟褐色勾画。

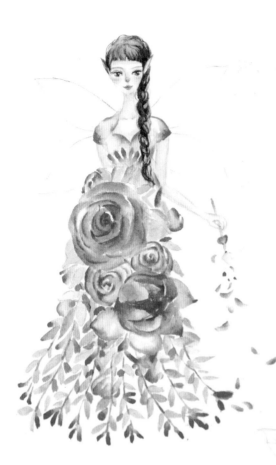

7 继续用熟褐色画出更多头发和辫子上的发丝细节。用明黄色给皮肤铺上底色，脸颊的红晕和鼻头用深一些的明黄色绘制。嘴唇用玫瑰红勾画，并晕染。

8 用较多的孔雀蓝与较少的永固浅绿调和后的颜色绘制精灵翅膀的形态和纹路，魔法棒上的宝石也用此色勾画即可。

141

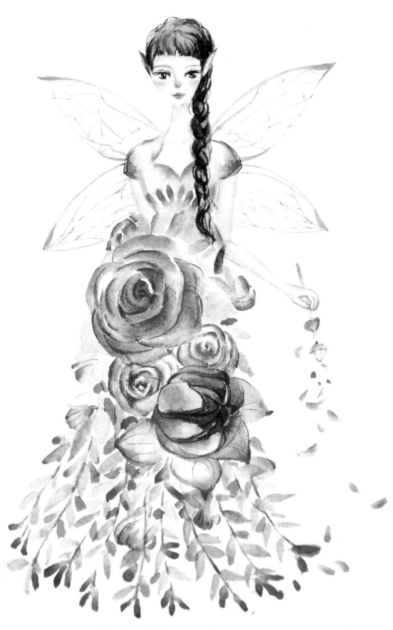

9 继续用步骤8调和好的颜色绘制精灵下面的翅膀，然后用玫瑰红给裙摆最下面的花朵画花脉。最终绘制完成。

· **绘制要点** ·

　　绘制此幅画时，需要在纸张中先确定出精灵的长宽比例。此画造型动态较为简单，刻画的重点在人物的五官和裙子的花朵上。绘制此画时以平涂法为主，辅以叠加法和晕染法。

 小专题 赤诚之心魔法棒

　　此幅画我们使用了红色的木棉花搭配蓝红相间的魔法棒，颜色雅致。魔法棒悬挂于木棉花枝干之上，红色的花朵及红色魔法石象征着无限生机。此魔法棒拥有强大的能量，能让我们以赤诚之心绽放青春的力量。

所用的颜色

● 024 永固橙　● 014 朱红色　● 017 镉红色　● 032 玫瑰红　● 143 钴蓝色
● 147 深群青

绘制步骤

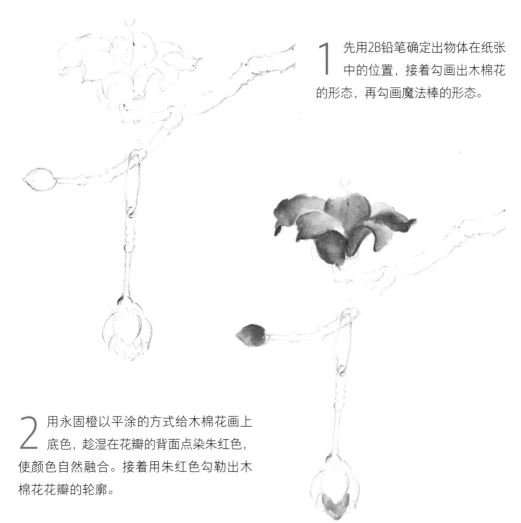

1 先用2B铅笔确定出物体在纸张中的位置，接着勾画出木棉花的形态，再勾画魔法棒的形态。

2 用永固橙以平涂的方式给木棉花画上底色，趁湿在花瓣的背面点染朱红色，使颜色自然融合。接着用朱红色勾勒出木棉花花瓣的轮廓。

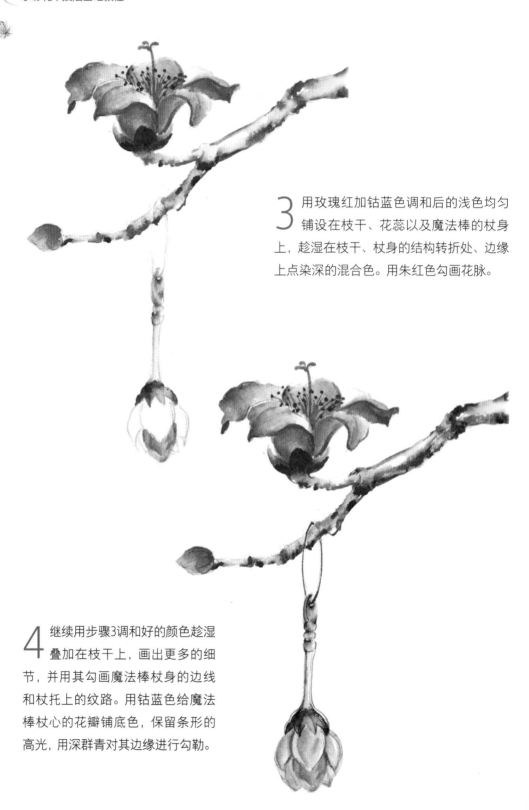

3 用玫瑰红加钴蓝色调和后的浅色均匀铺设在枝干、花蕊以及魔法棒的杖身上，趁湿在枝干、杖身的结构转折处、边缘上点染深的混合色。用朱红色勾画花脉。

4 继续用步骤3调和好的颜色趁湿叠加在枝干上，画出更多的细节，并用其勾画魔法棒杖身的边线和杖托上的纹路。用钴蓝色给魔法棒杖心的花瓣铺底色，保留条形的高光，用深群青对其边缘进行勾勒。

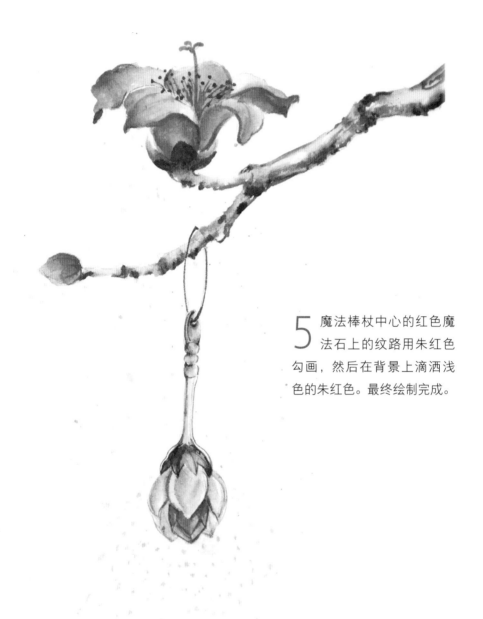

5 魔法棒杖中心的红色魔
法石上的纹路用朱红色
勾画，然后在背景上滴洒浅
色的朱红色。最终绘制完成。

• 绘制要点 •

　　此幅画为竖构图，木棉花枝干从右上方向画面左侧延伸。魔法棒的杖心由5
片蓝色花瓣包裹着红色的魔法石。绘制时注意将魔法棒的质感与木棉花的质感区
分开。绘制此画时以平涂法为主，辅以叠加法和晕染法。